＊教室環境設計＊

＊lass room 3

童・話・圖・案・篇

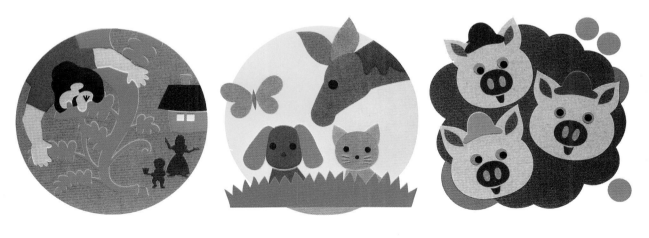

序言

1

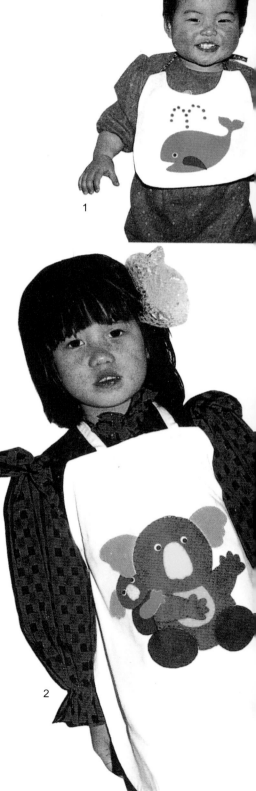

"上鉤了"這一詞,是我從小開始,就常聽我父親說的。"上鉤了"指的是釣魚時,感覺魚上鉤了的魚信。由於這是一種握在魚竿上的手及浮標才能有的微妙感覺,因此若沒有經驗的累積是無法知道其真正的意義。父親過去非常喜歡釣魚,不管春夏秋冬,每個月都要去釣上好幾次的魚。那時候經常聽他說的就是「快點給我上鉤」,這個"上鉤"一詞。父親已於62歲時過世。由於他教我讓魚上鉤的方法,我一直都無法學得很好,因此雖然參加過好幾次的釣魚比賽,但一次也沒得獎。那時候我已經從事了(kirie)紙雕的工作,我認為掌握紙雕也可說成「掌握上鉤」。如掌握魚信及挑選紙雕的形狀等。在我自己認為這兩者其實有著極微妙的共通點。釣魚讓我學到非常多的東西,十分快樂。春天去釣魚時,此時的魚類正迎接產卵期,身上都染上了十分美麗的顏色。我與母親在原野上摘水芹與艾蒿,在河邊發現了鶺鴒與河蟬,與父親去捉蜻蜓的幼蟲等。夏天則帶著補蟲網跑到河裡面,捉取?魚、龍蝨、田鱉、螯蝦等許多小動物。就這樣子,我在每個季節,在大自然中與各種生物相遇,學習到許多的知識,而這些都成為我紙雕跟貼畫的主題。我現在喜歡在海邊潛水,在海中享受與魚兒同遊的樂趣。因此,本書中魚類的作品較多。

今後我仍會努力完成許多有趣的作品。本書所刊登的作品,如能做為各位讀者的參考,是本人的榮幸。

2

花村征臣

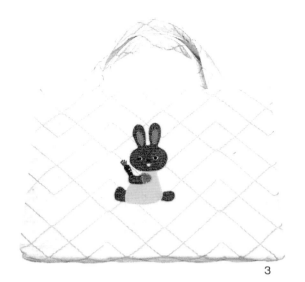

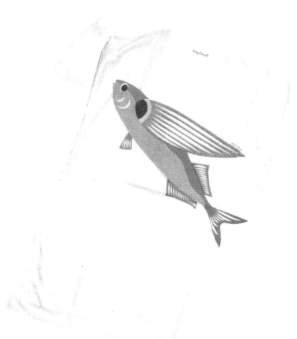

本書用法說明

本書共收錄約500種圖案，可供彩色剪紙，剪貼之用，亦可視需要，自由運用於各種飾品的設計。以往這類圖書都只收錄黑白作品，但本書全部以彩色的方式展現。只要從書中選取自己喜歡的圖案，便能輕易完成，享受動手創作的樂趣。這些圖案可用來裝飾自己心愛的本子，也可運用在衣飾的刺繡。

應用實例

1・2─圍兜繡飾。花村啓子作。

3─手提包繡飾。赤平幸枝作。

4・5─日裝製作販賣公司的商標及T恤。

〔聲明〕

●本書所載之圖案及設計，僅供讀者作為私人飾物及其他物件之自由運用。

●凡涉及私人運用以外的營利行為，必須先取得作者的同意，否則依法追究。

彩色剪紙與剪貼製作示範

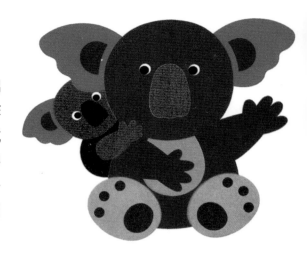

　　只要利用一把剪刀和裁紙刀，您便能做出書中各式各樣的花、昆蟲和動物，享受創作的樂趣。製作時並不侷限於紙張，也可嘗試布料、樹葉等多種不同的材料。做出來的彩色剪紙或剪貼，可用來裝飾日記本、作成一本個人的作品集、月曆、賀卡，也能作成刺繡飾品或用來點綴家中的窗子。

●使用材料

剪刀、裁紙刀（或美工刀）、黏紙的膠水或膠帶、鑷子、鉛筆、玻璃紙、描圖紙、彩色紙、自己染成的色紙、照片、報紙、布條、樹葉、紙片等。

無尾熊親子

●首先畫底稿

1 首先，以鉛筆勾畫出無尾熊的輪廓。

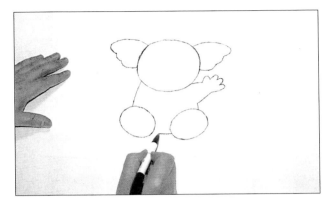

2 其次，畫出臉、手，以及其他細部。

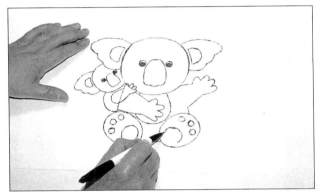

3 依自己的喜愛選出顏色，在鉛筆畫好的輪廓內塗上顏色，如此彩色剪紙的草稿便完成了。

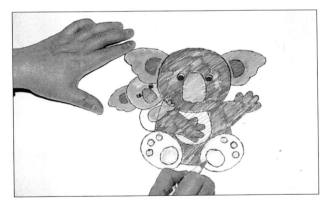

●首先畫底稿

4 造型與顏色決定之後，利用一張描圖紙，描出第一張剪紙的輪廓。

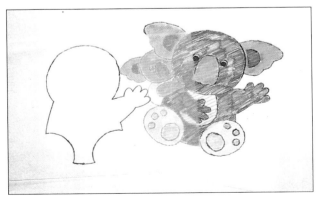

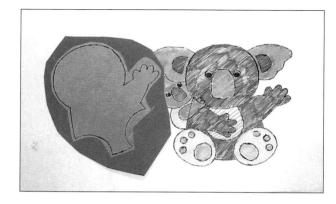

⑤ 將描圖紙覆在一張彩色紙上，以膠帶固定。

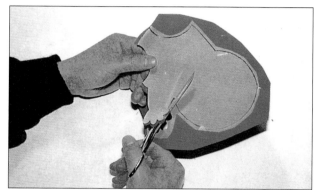

⑥ 沿著描圖紙上的輪廓線，將彩色紙剪下。

●如果底稿完成了

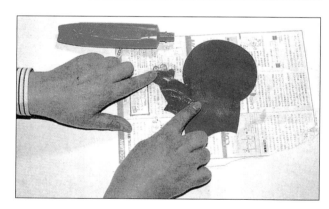

⑦ 在描圖紙背面塗上膠水。

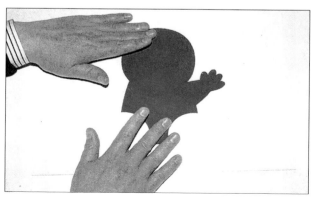

⑧ 將剪紙黏在預先選好的襯紙上。

9 等熊媽媽的身體黏好、貼好，再以相同的方法做出耳朵。

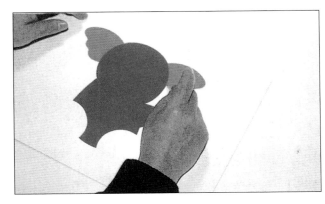

10 接著加黏腹部及四肢。

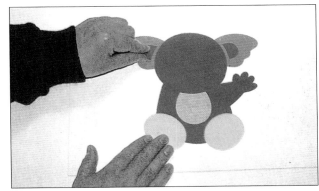

11 熊媽媽完成之後，再加上旁邊的小熊，作法同前。

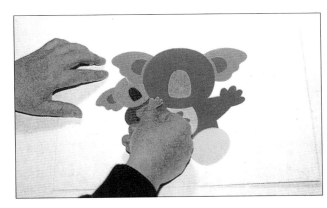

12 等大部份完成之後，可再加上一些修飾。就這麼簡單，熊媽媽及小熊便完成了。

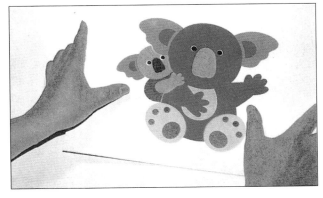

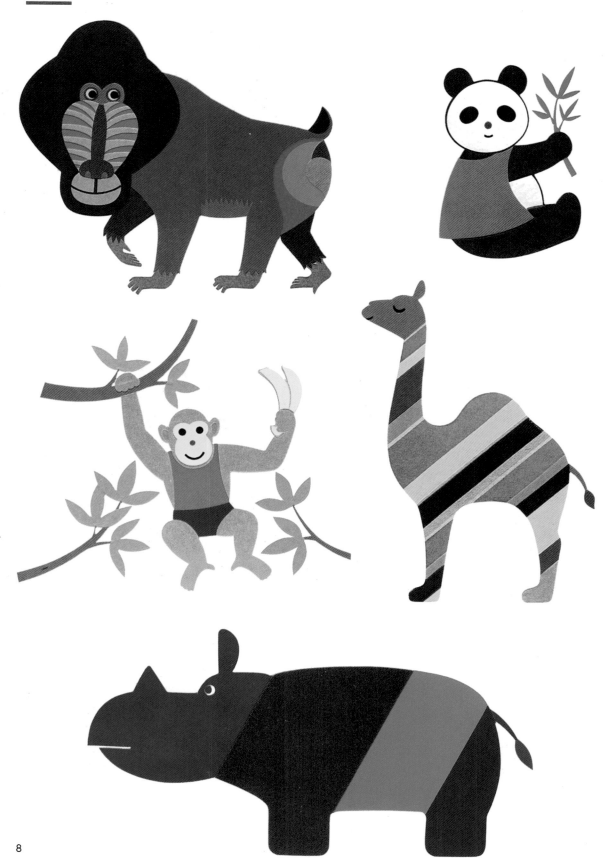

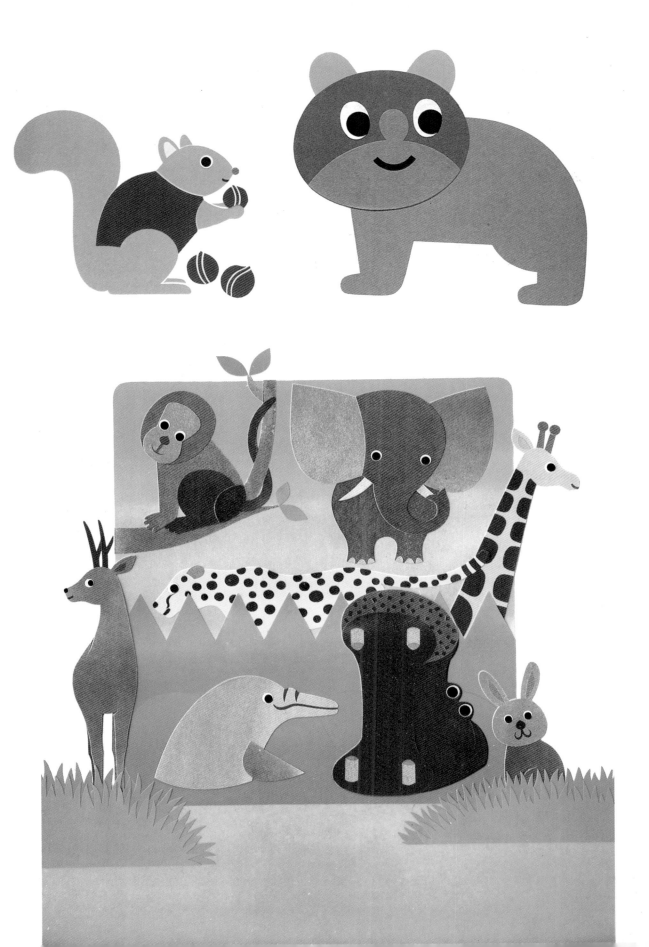

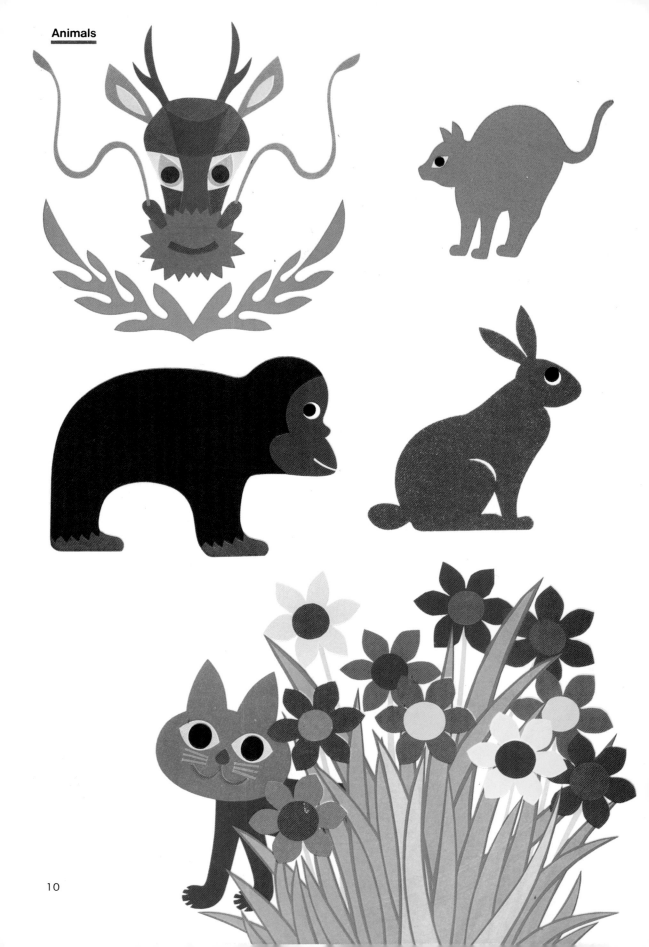

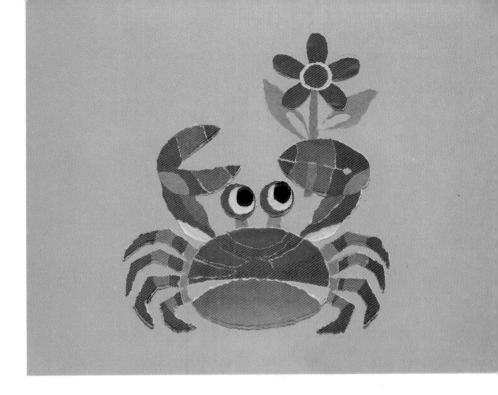

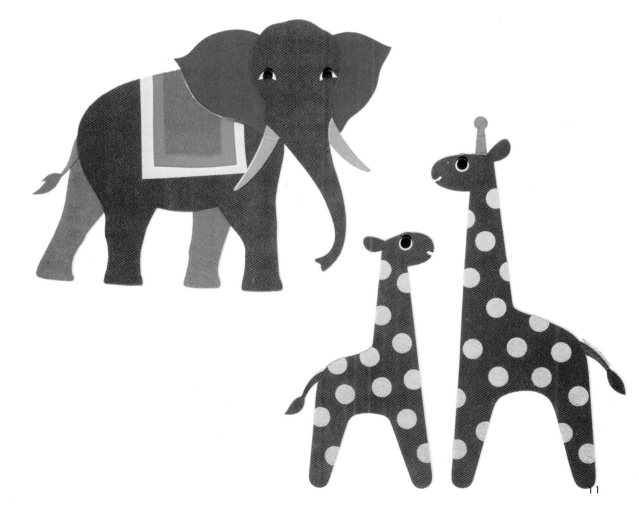

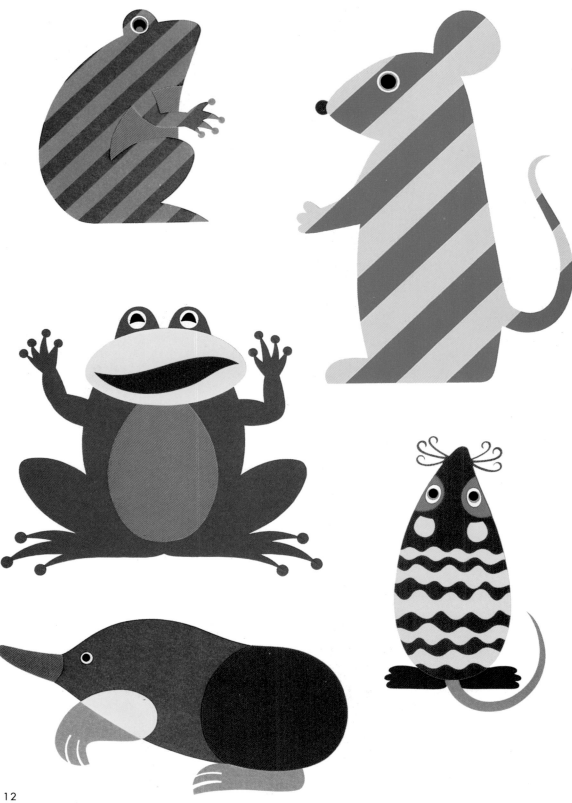

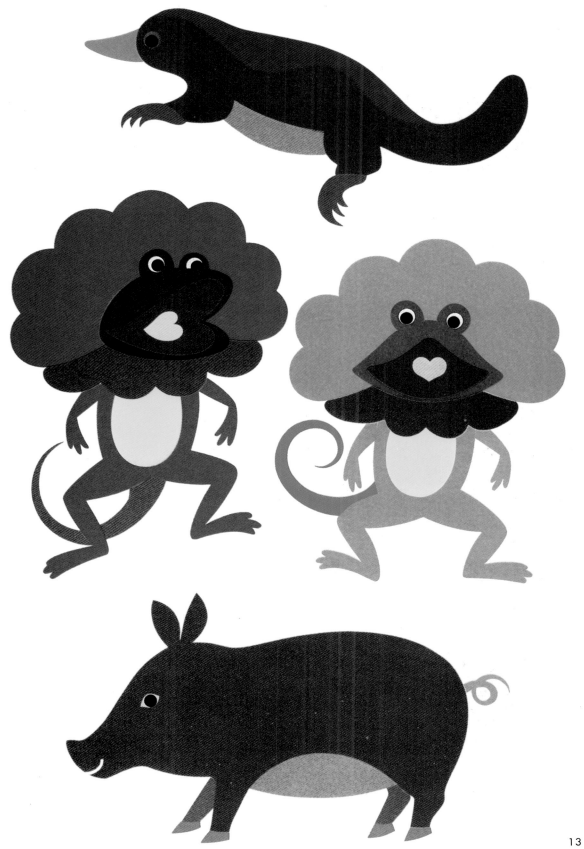

13

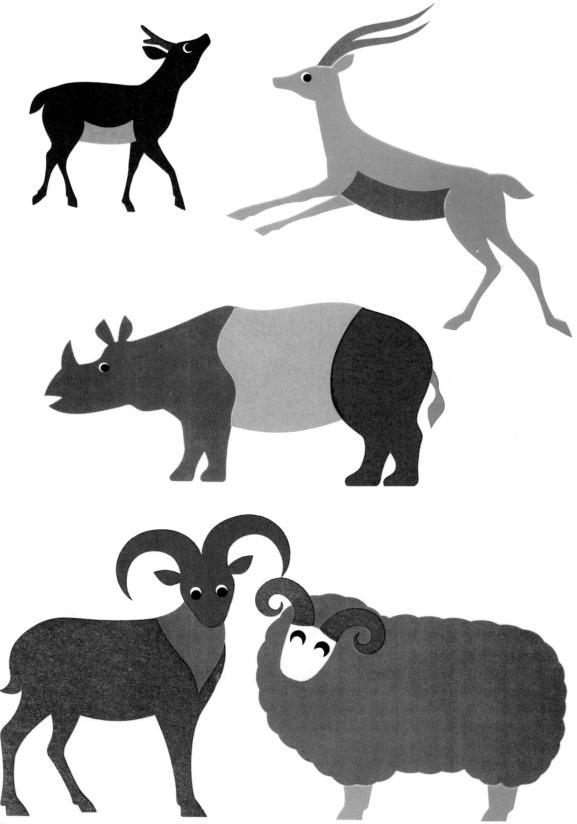

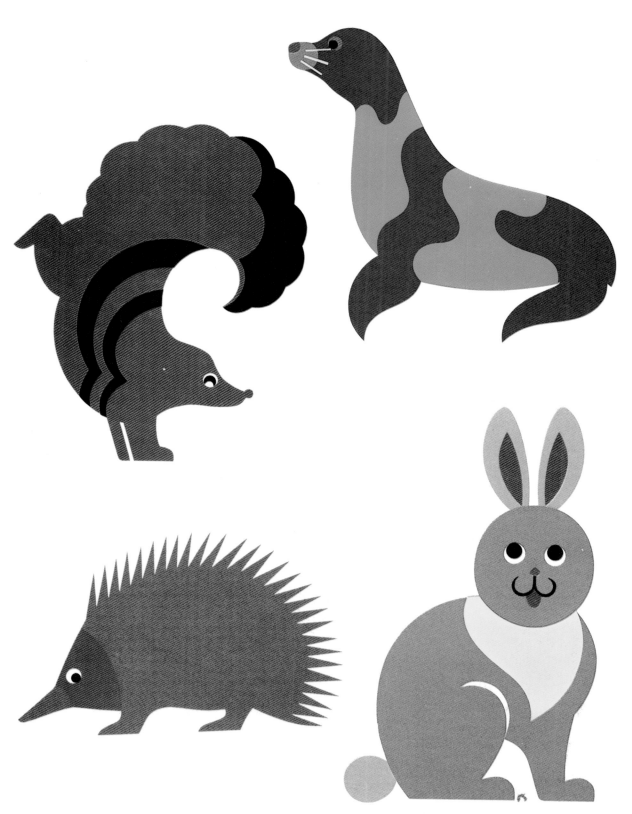

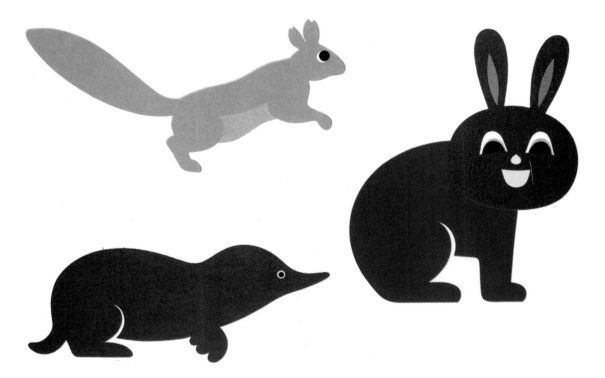

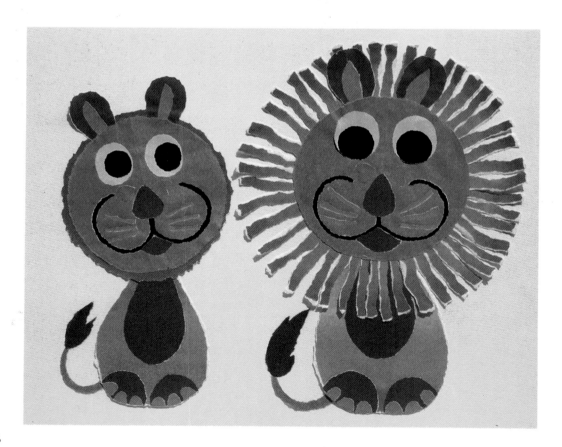

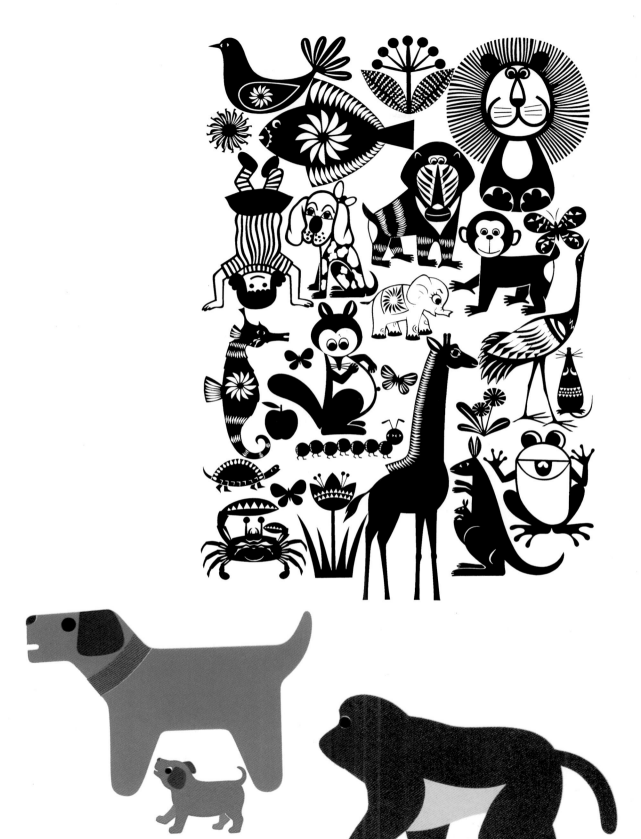

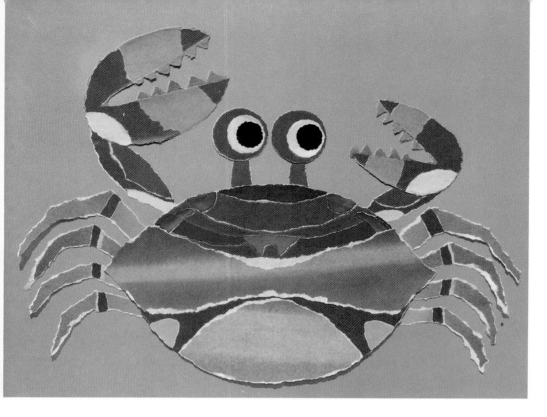

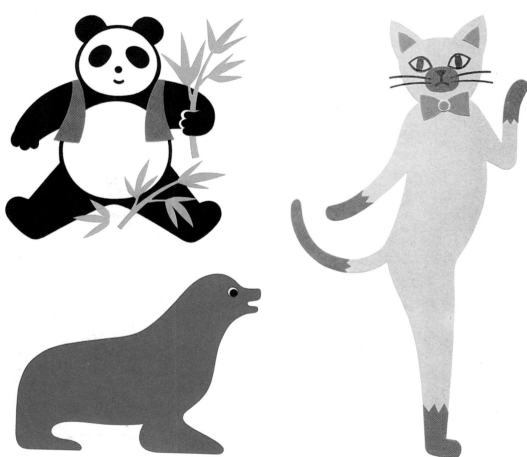

18

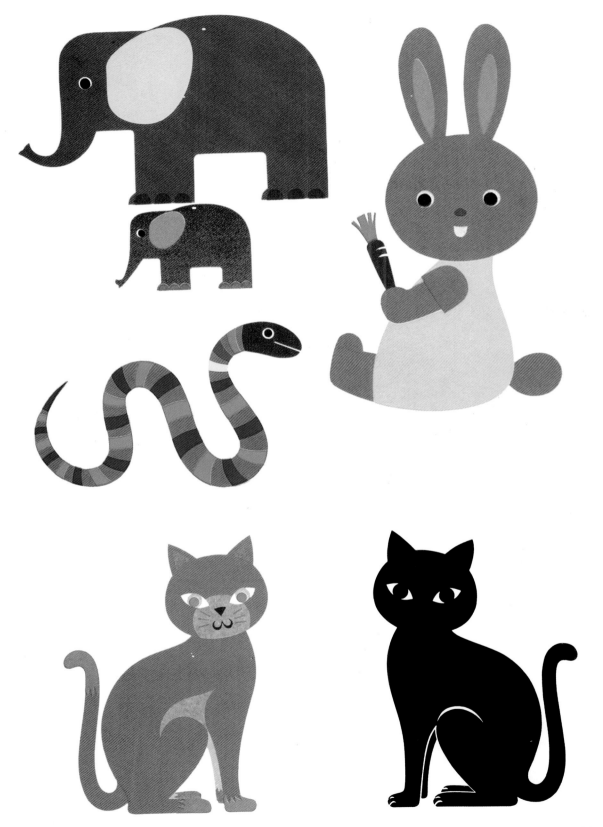

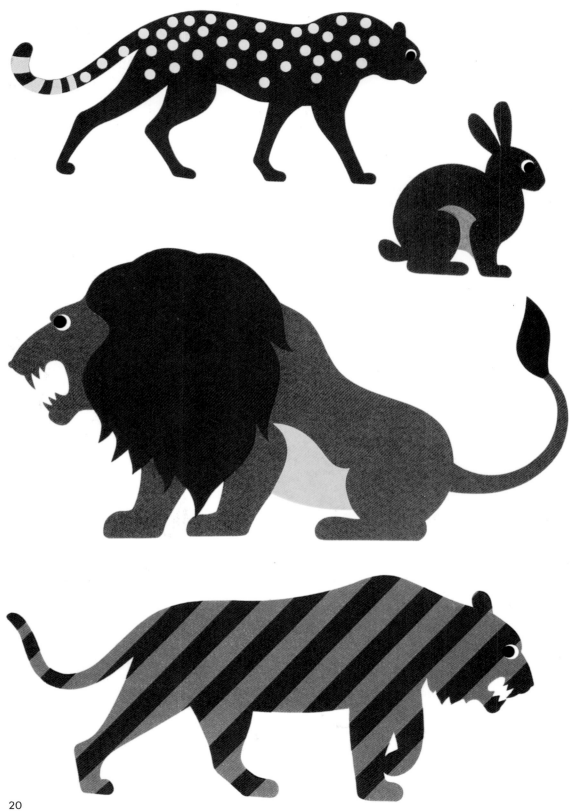

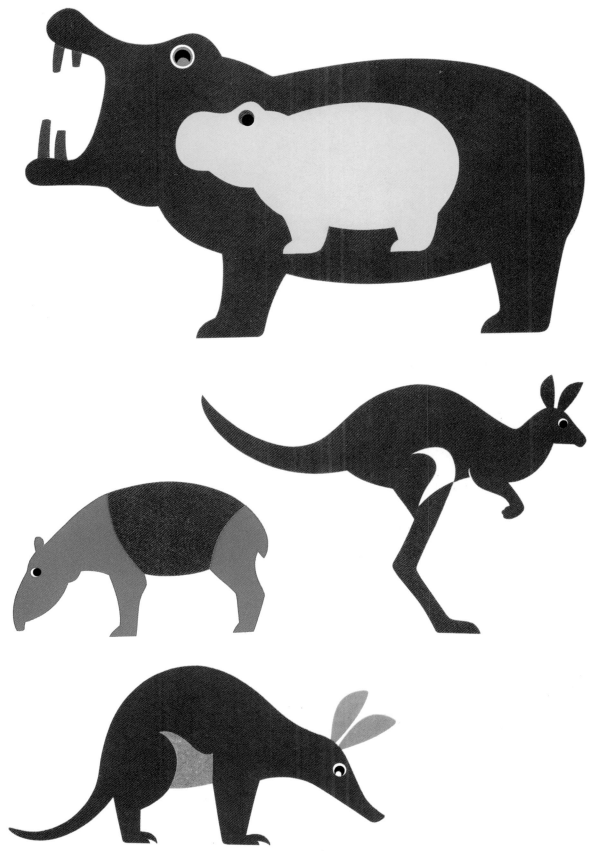

21

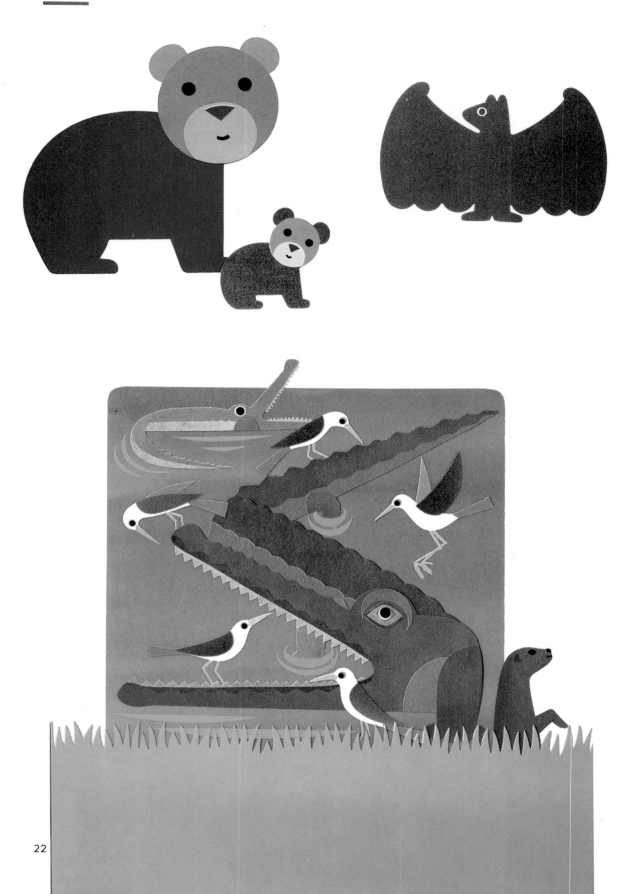

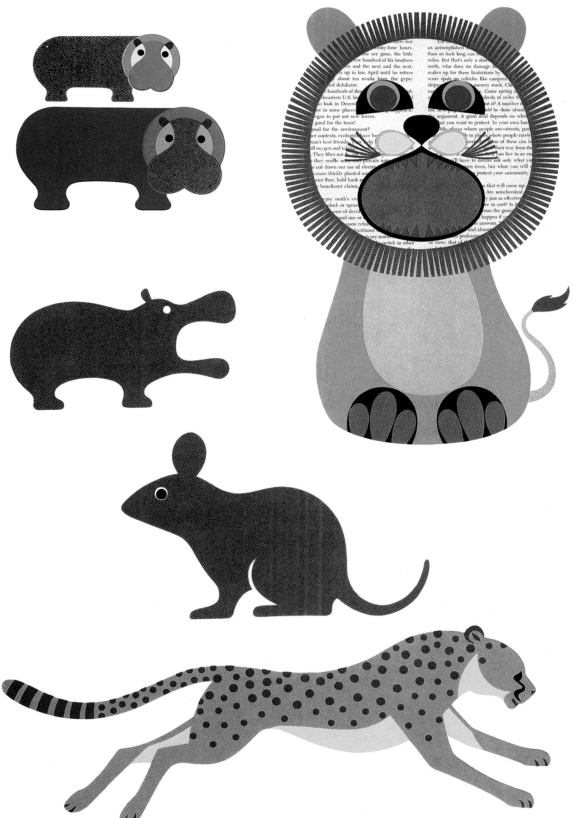

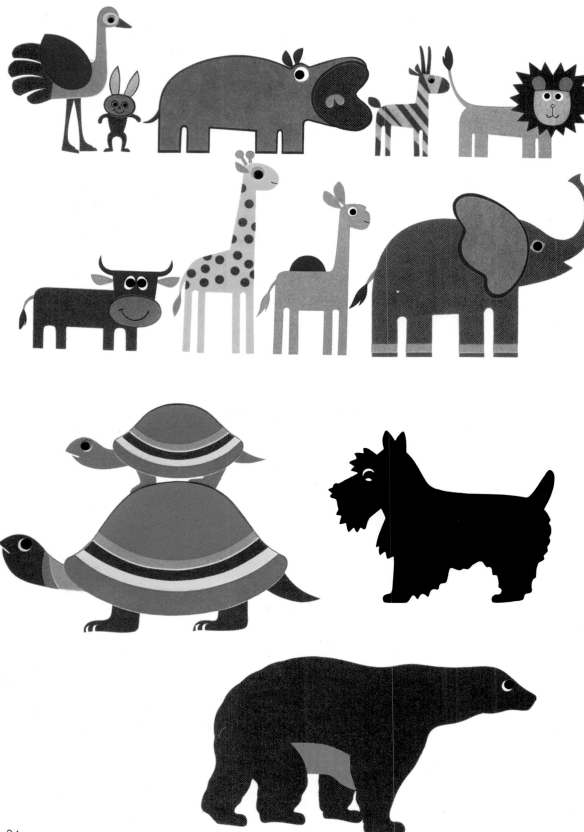

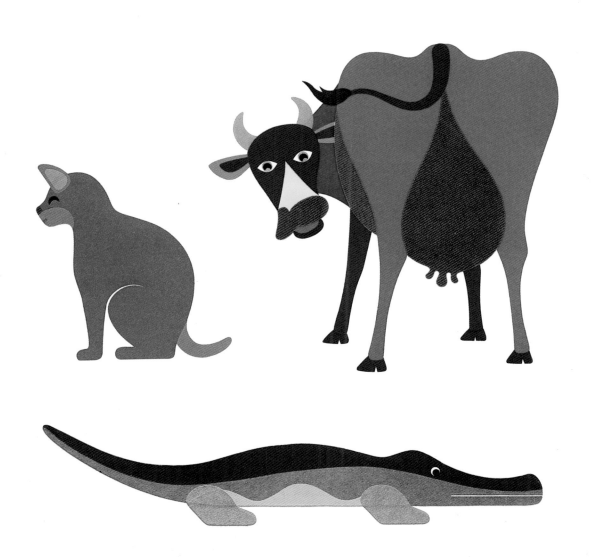
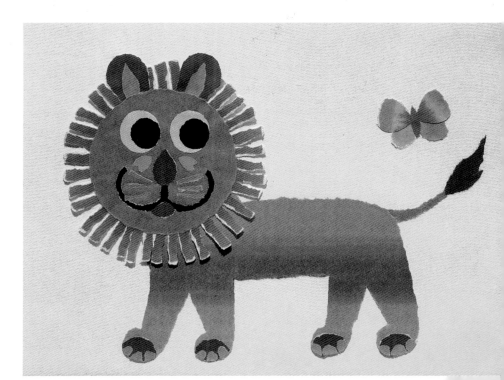

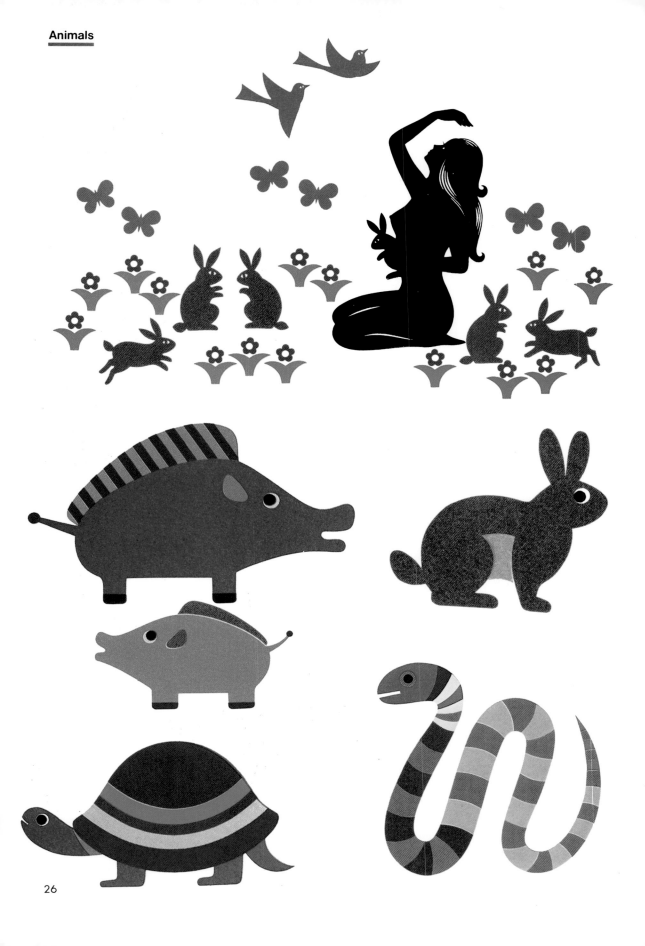

26

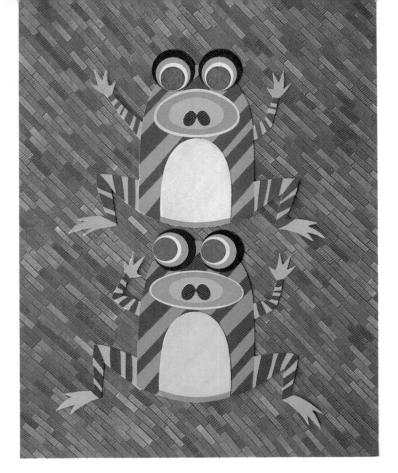

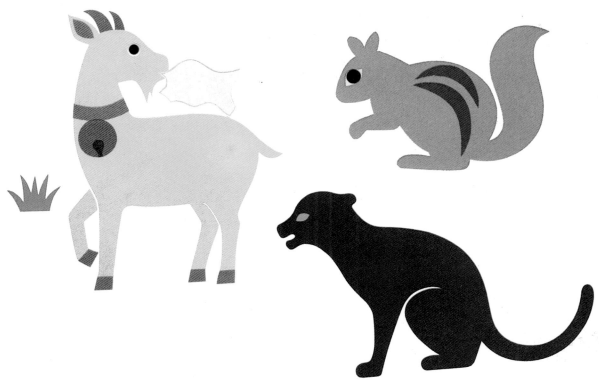

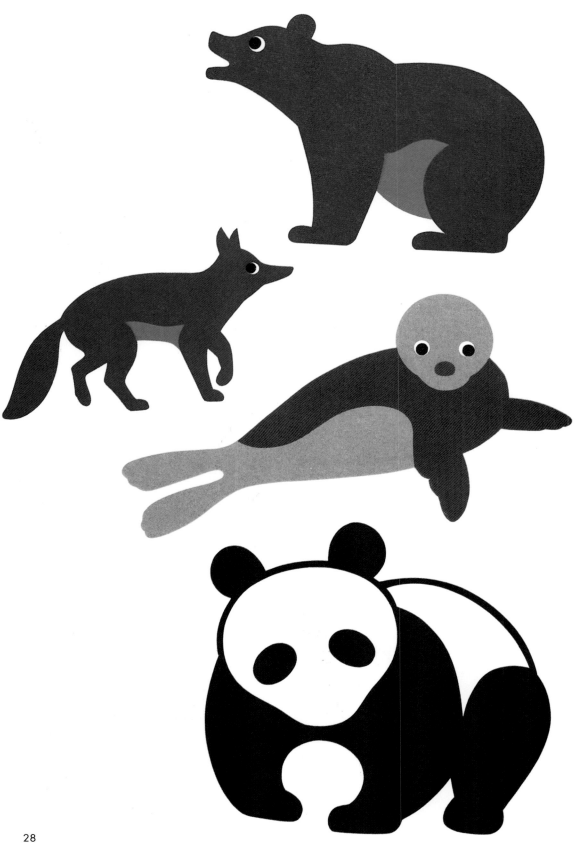

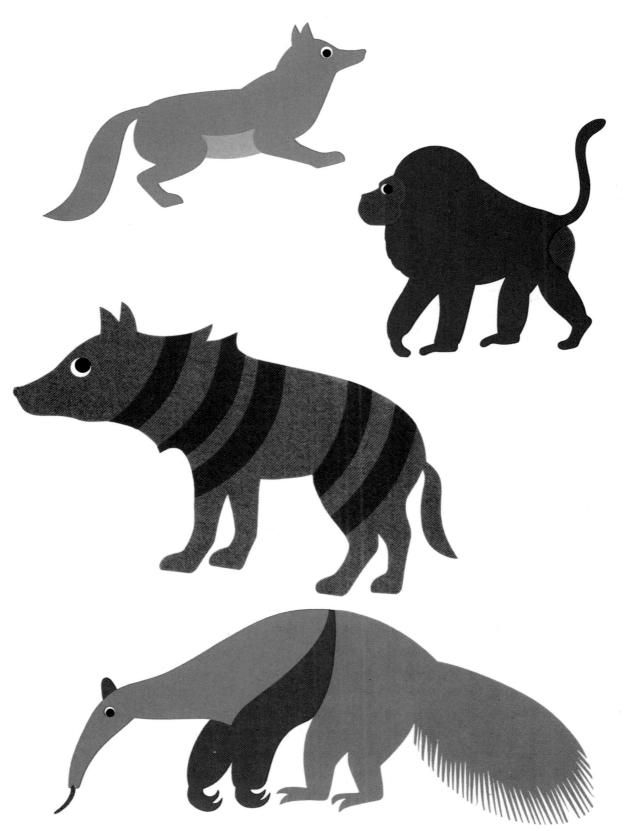

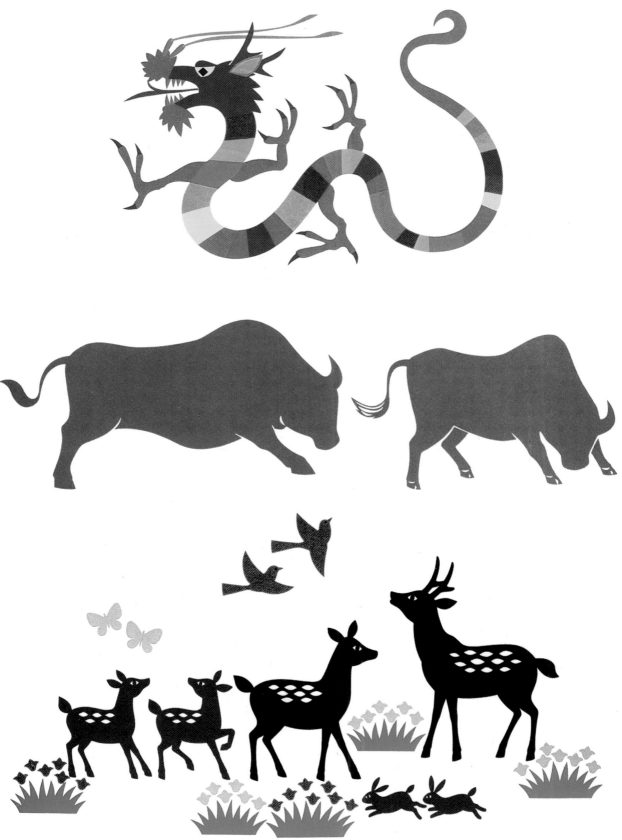

31

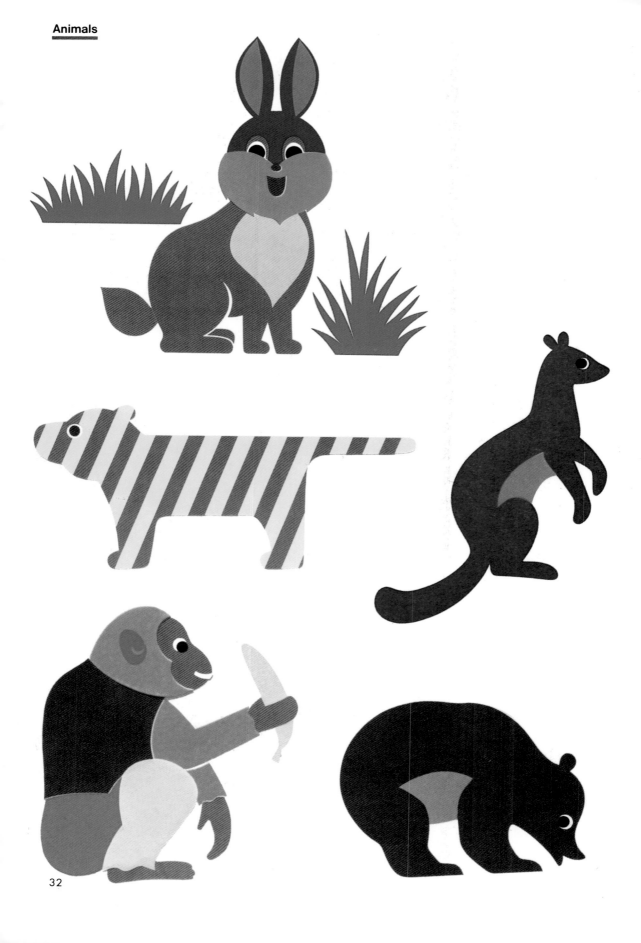

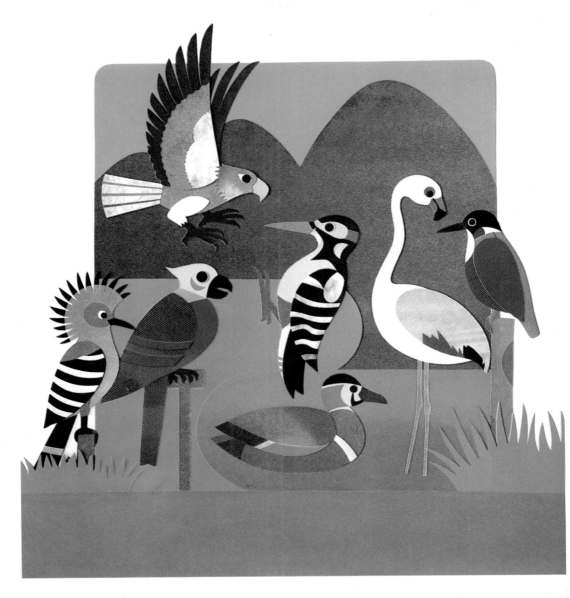

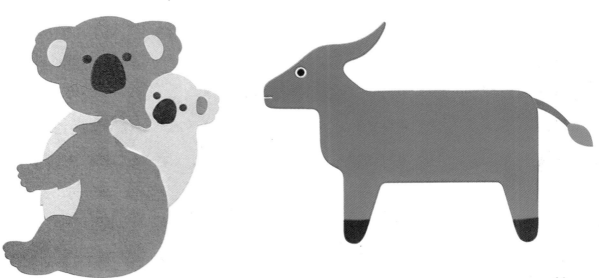

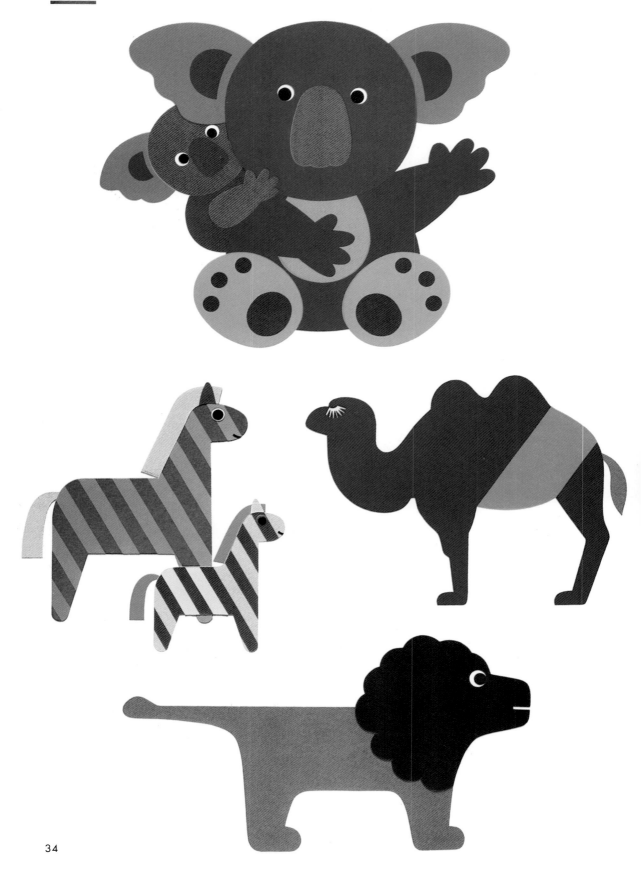

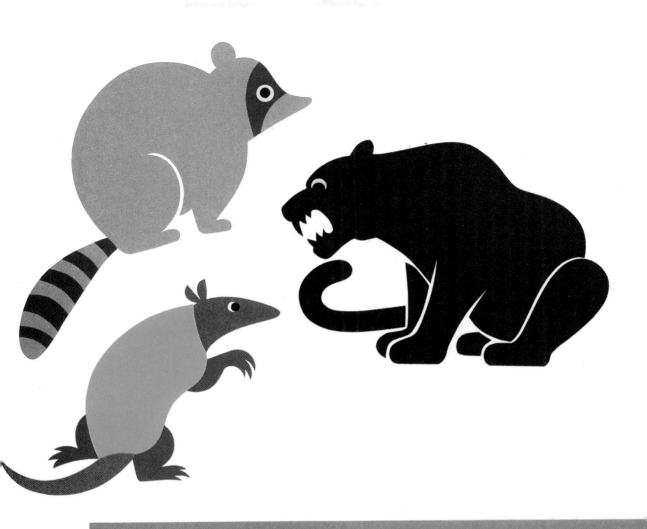

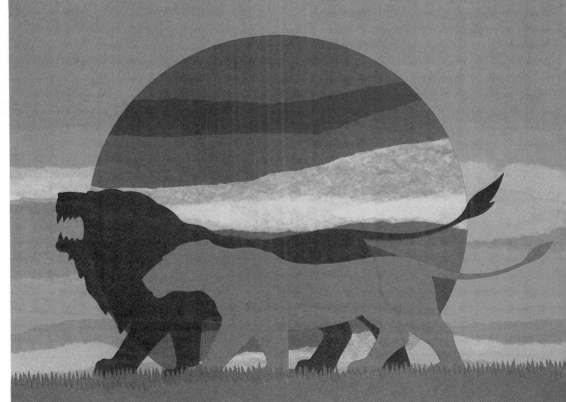

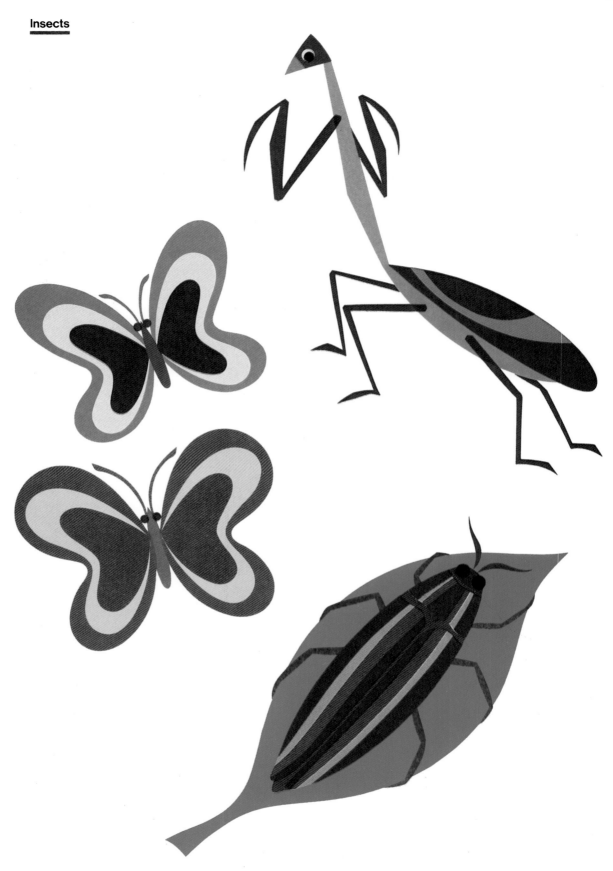

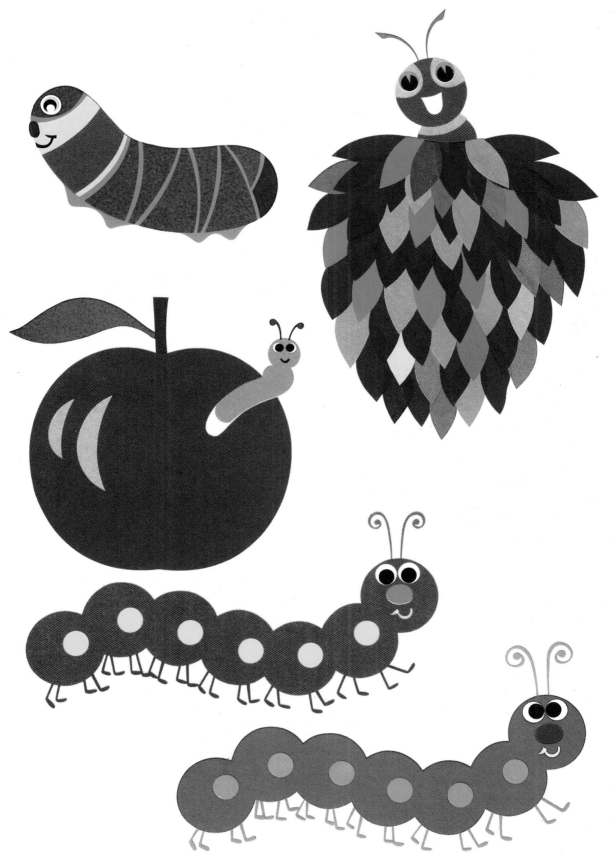

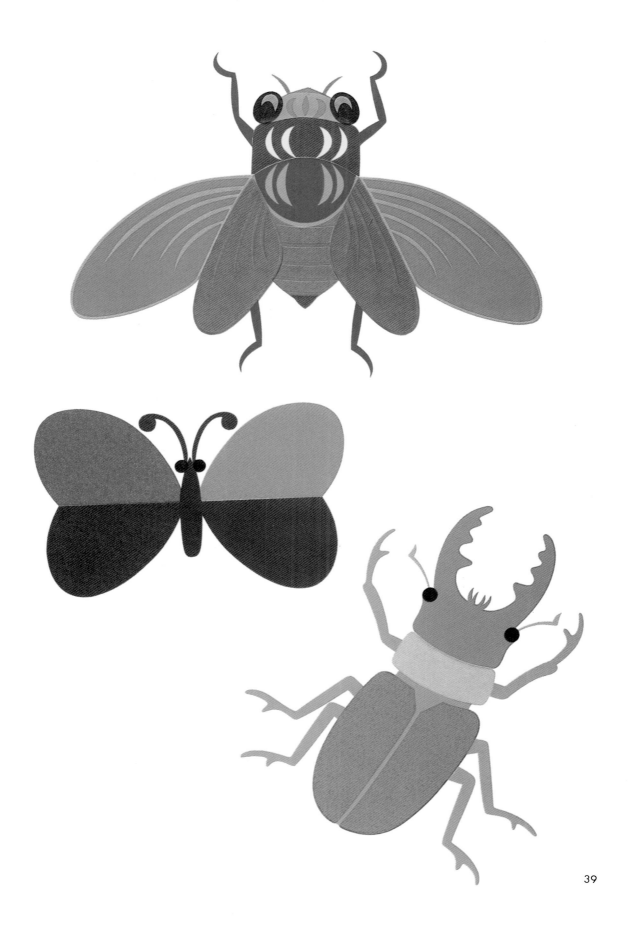

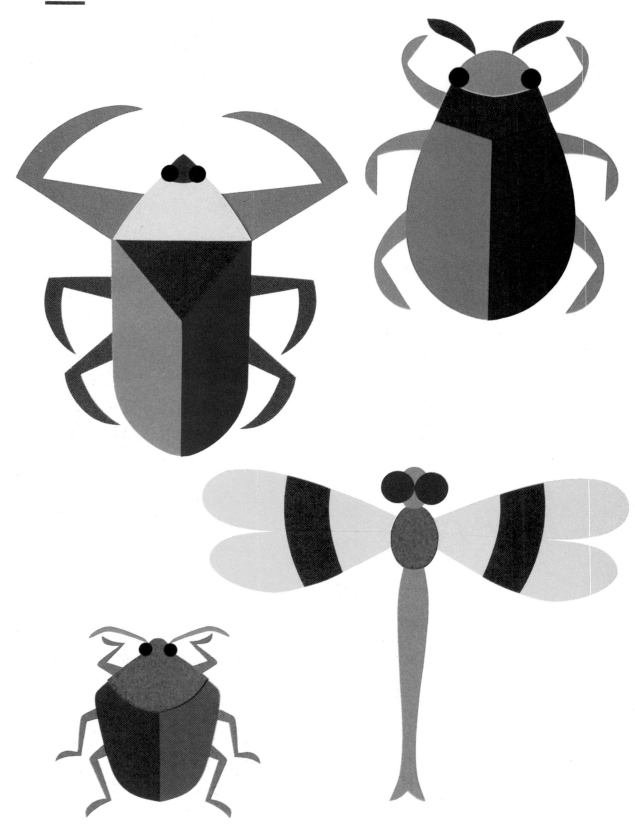

40

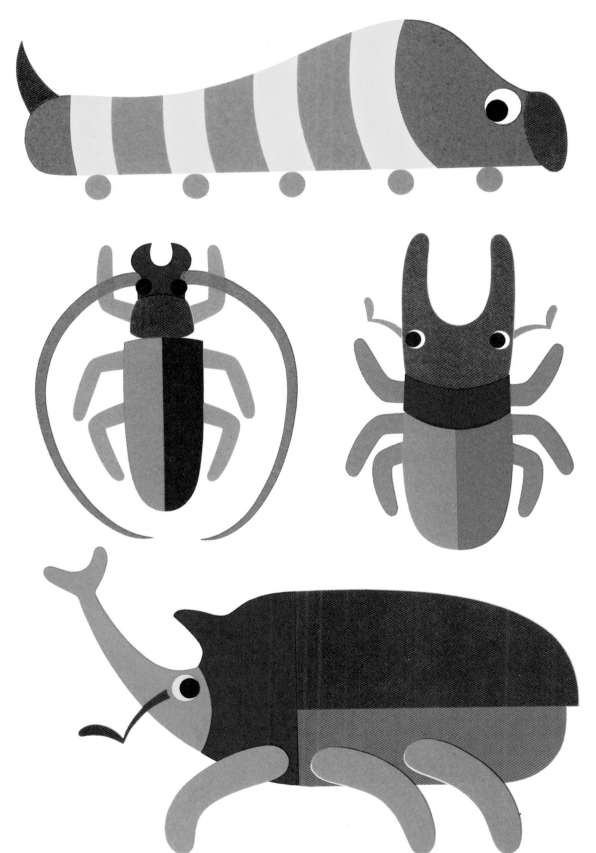

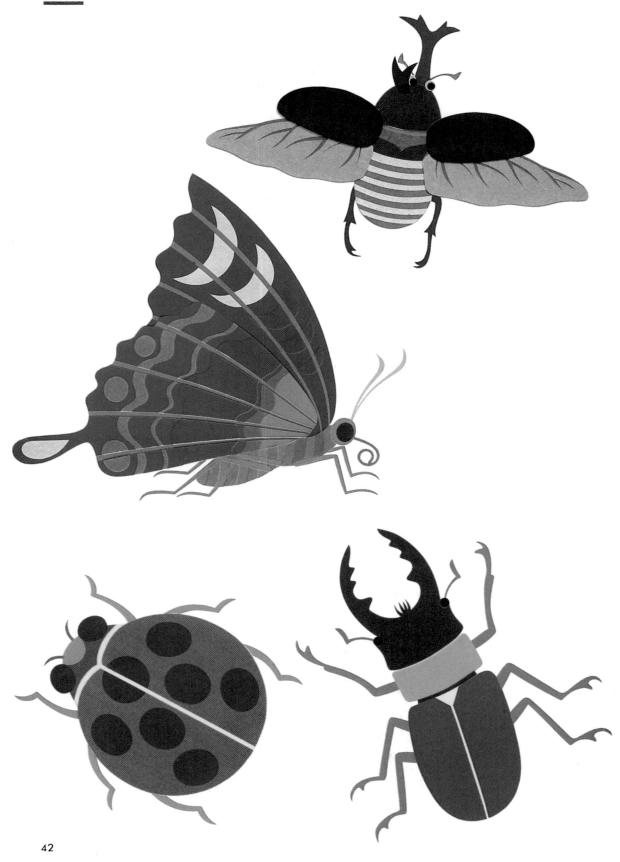

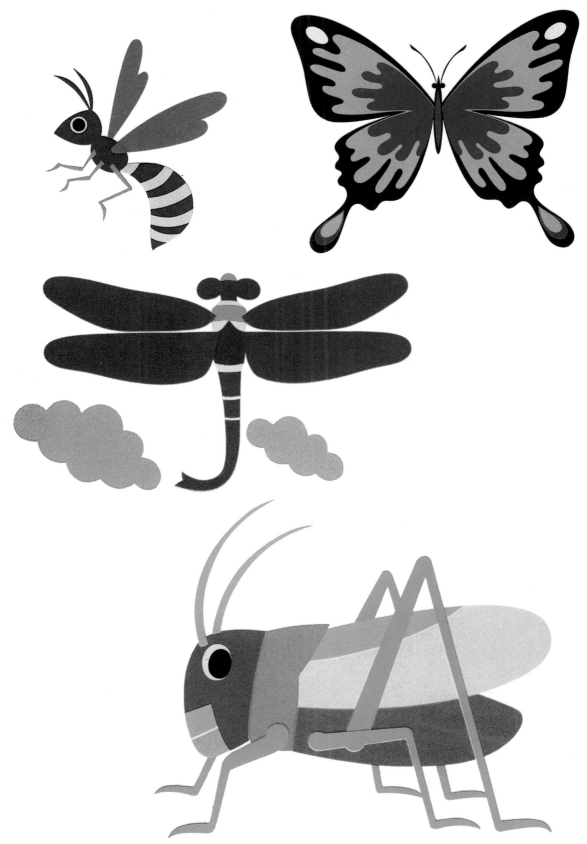

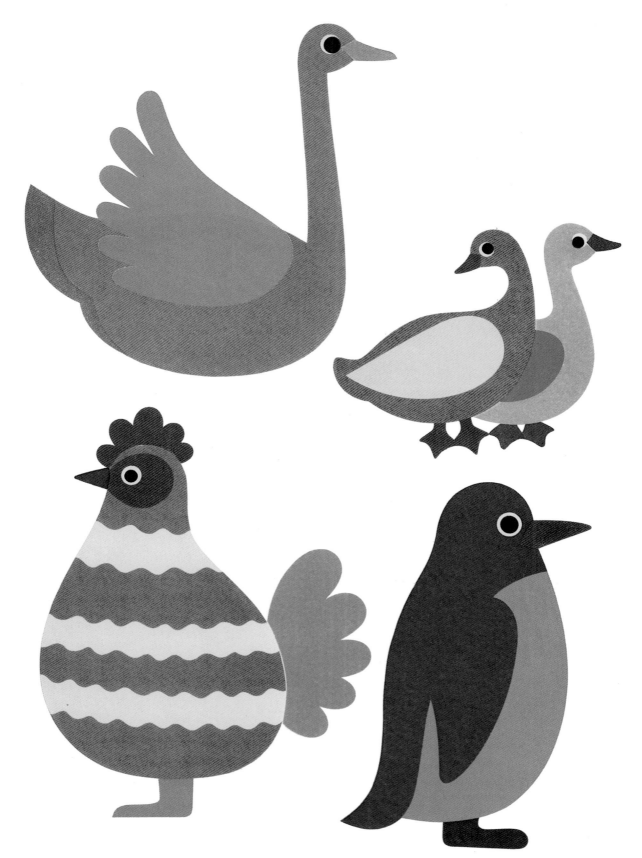

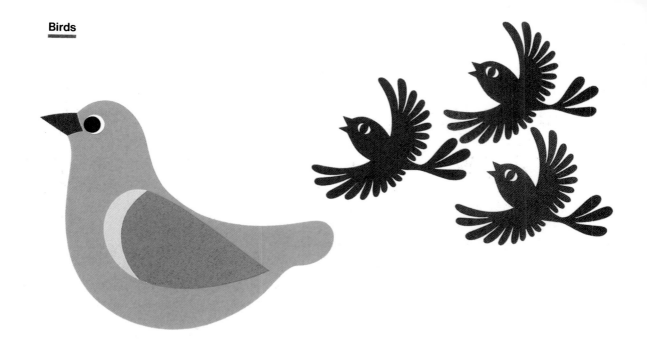

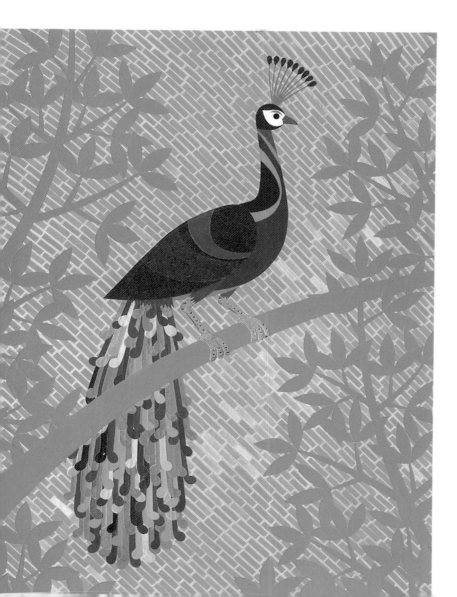

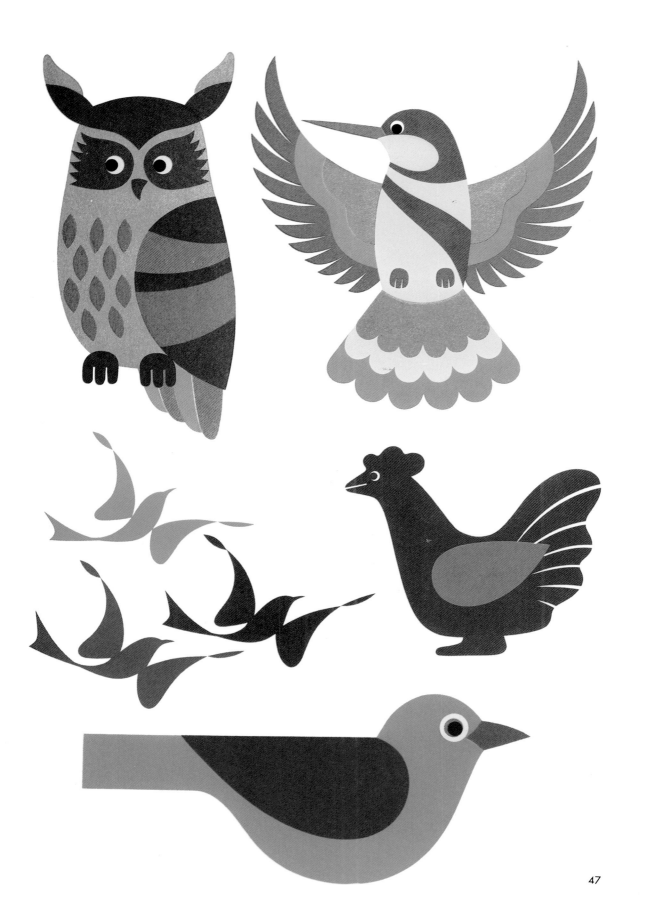

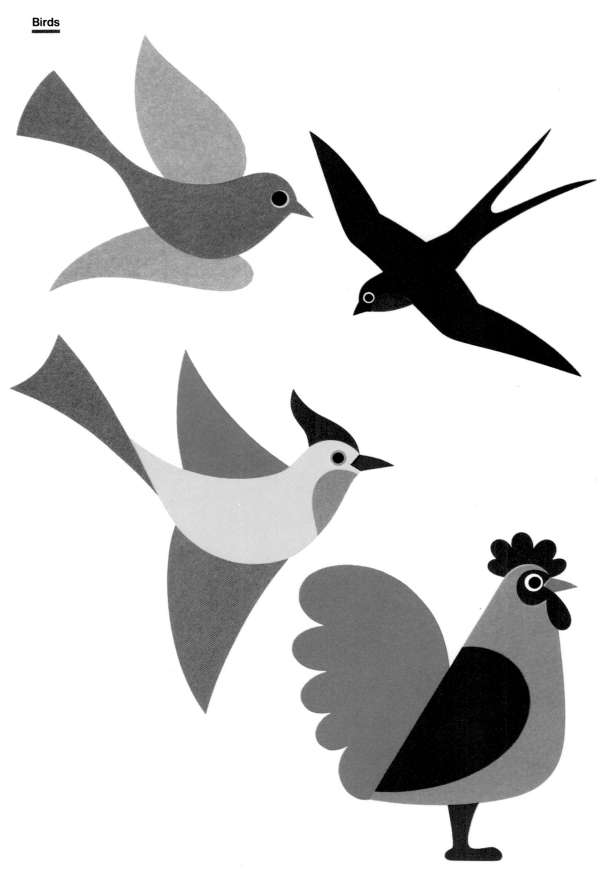

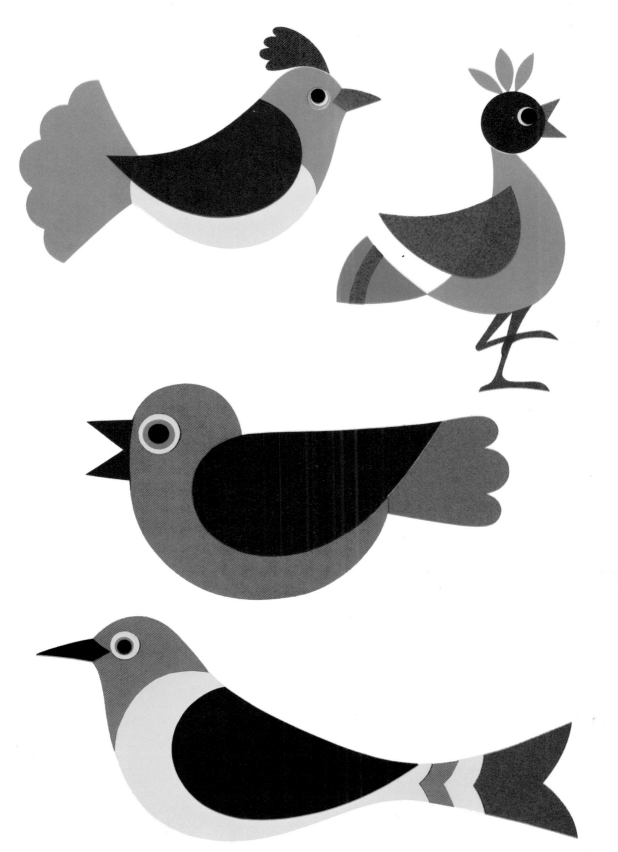

49

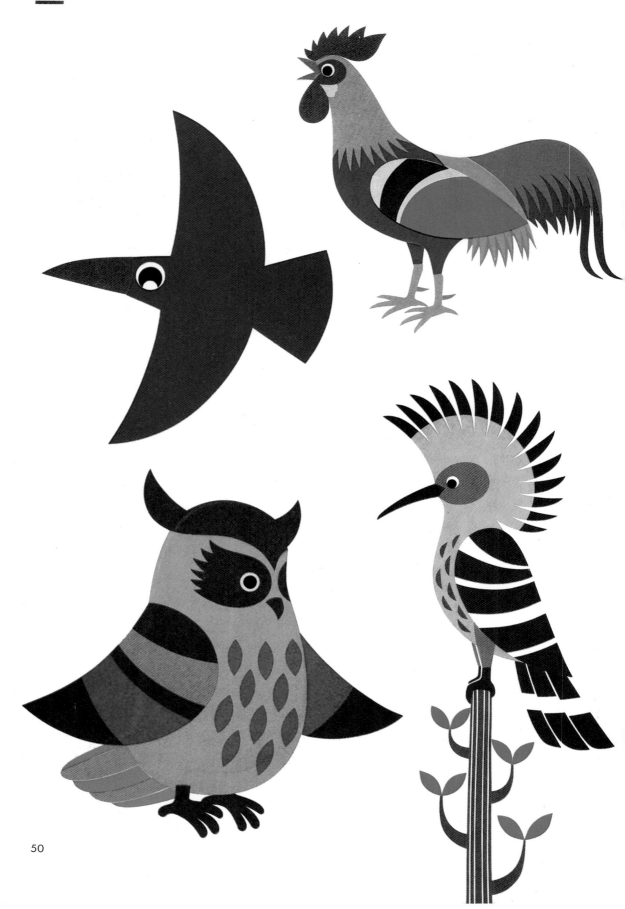

50

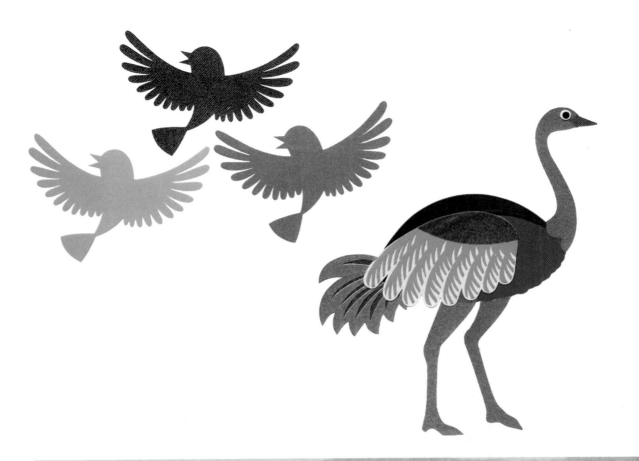

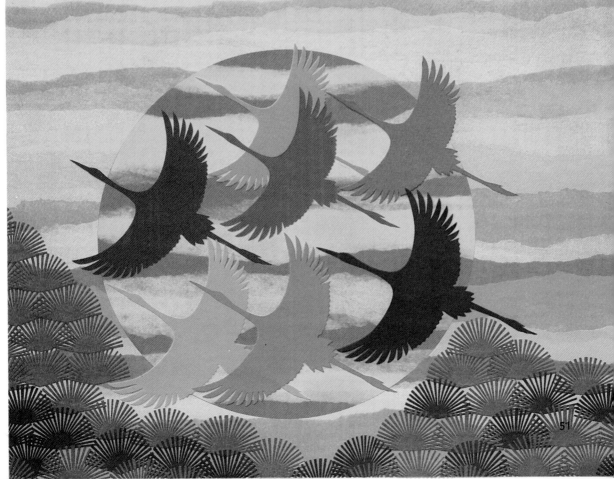

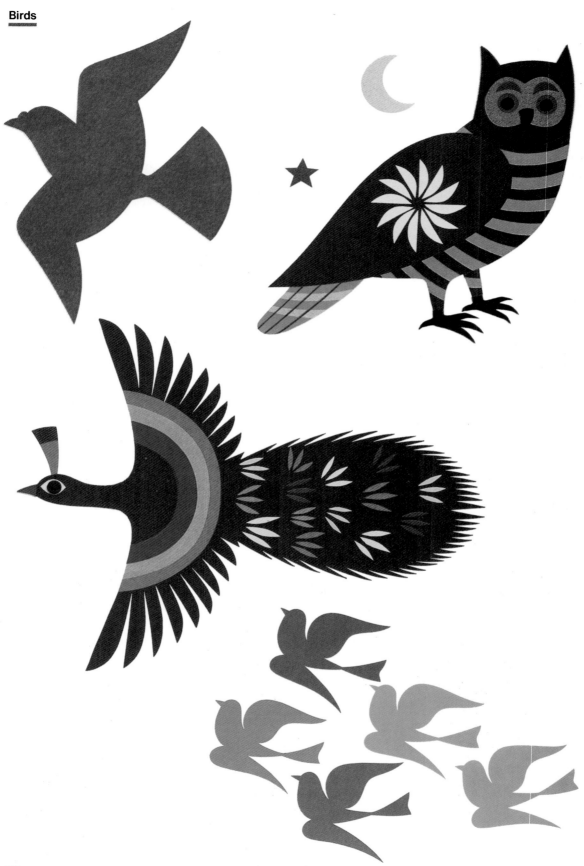

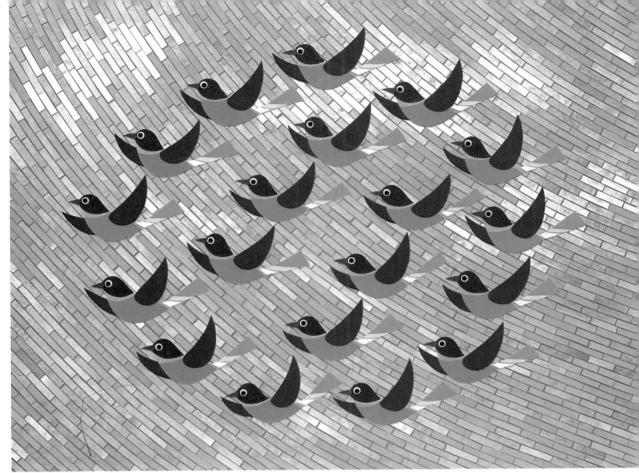

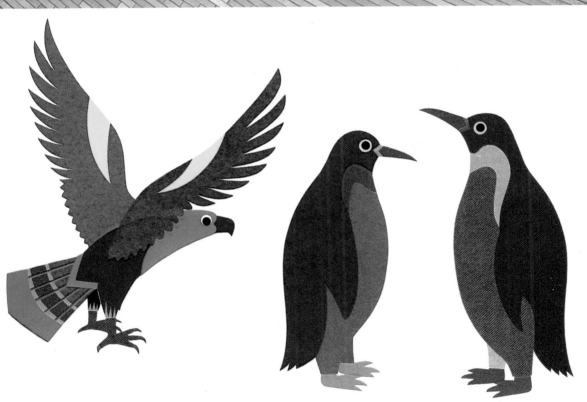

53

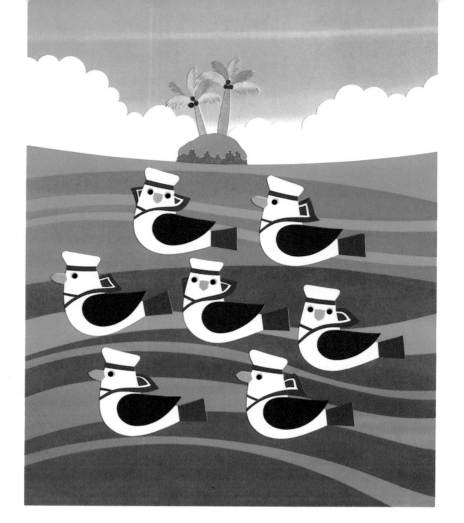

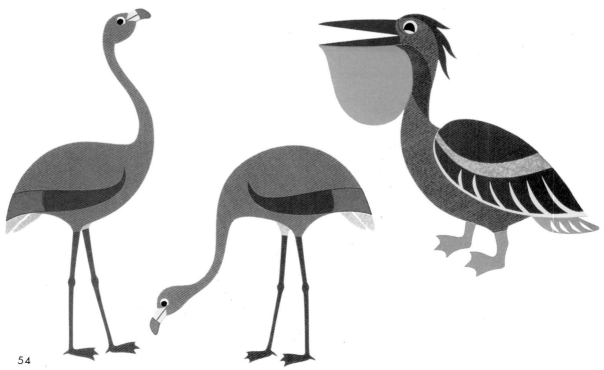

54

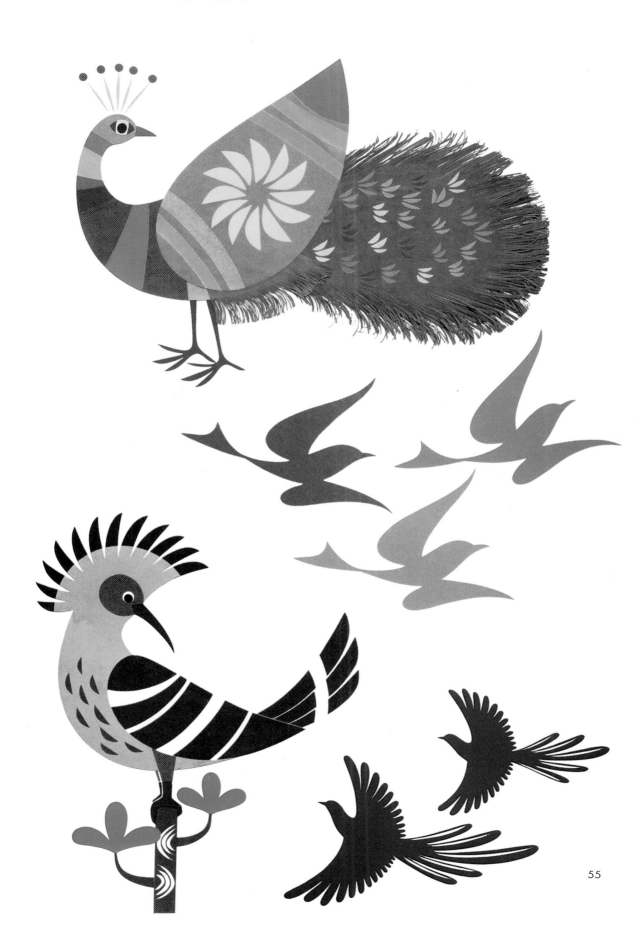

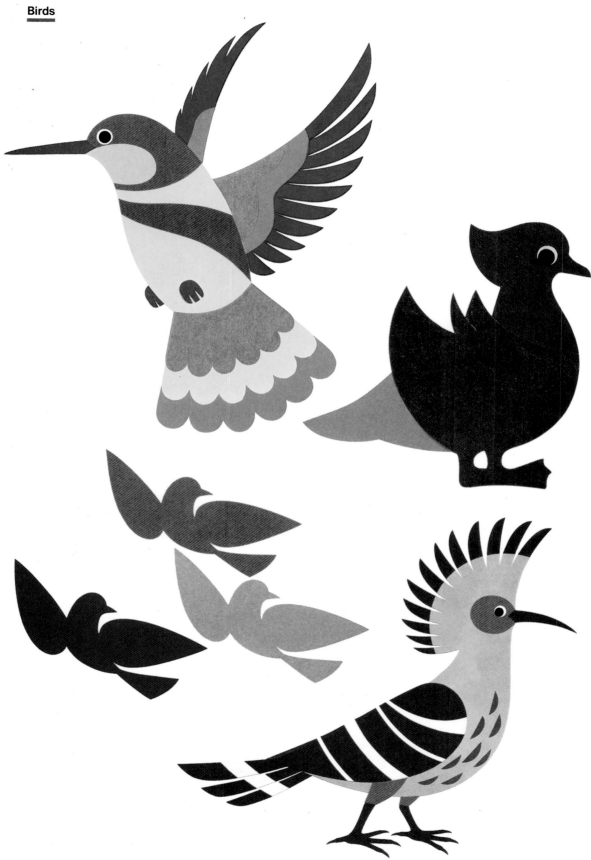

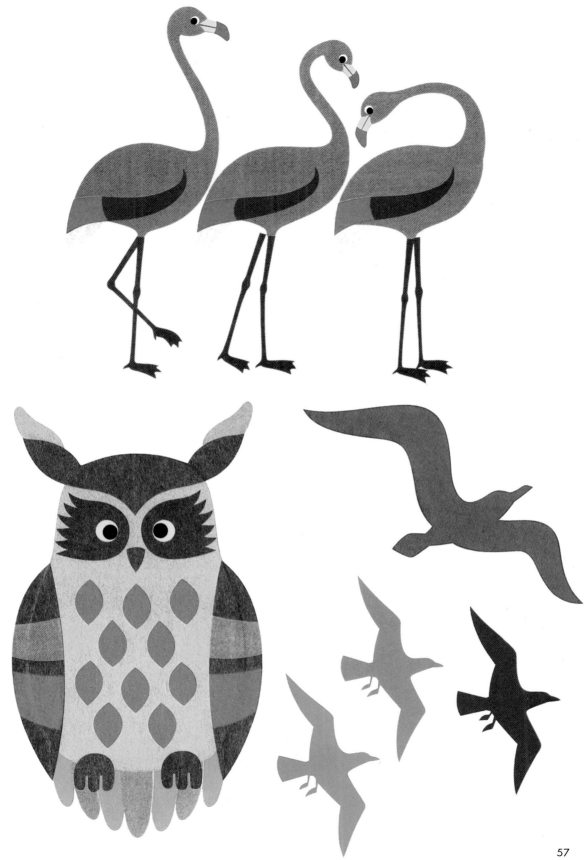

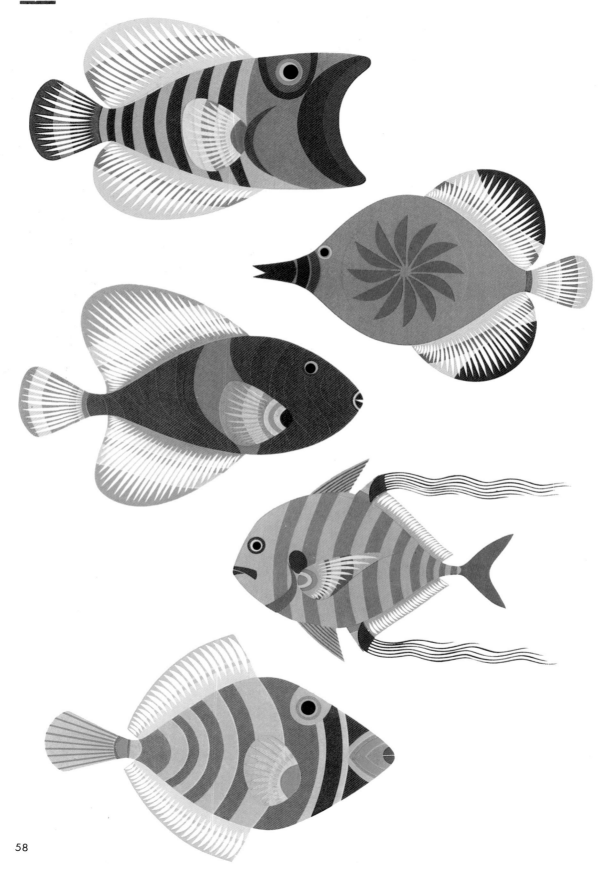

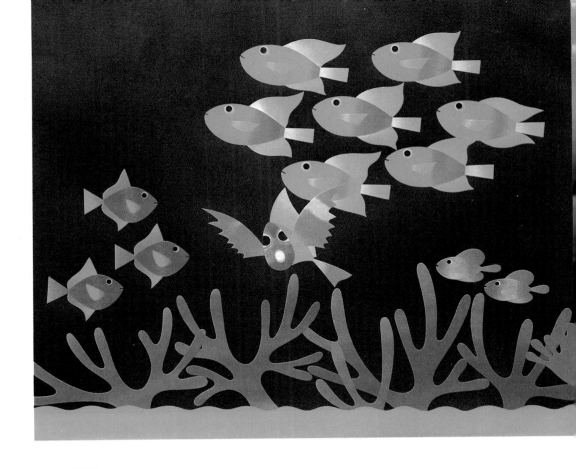

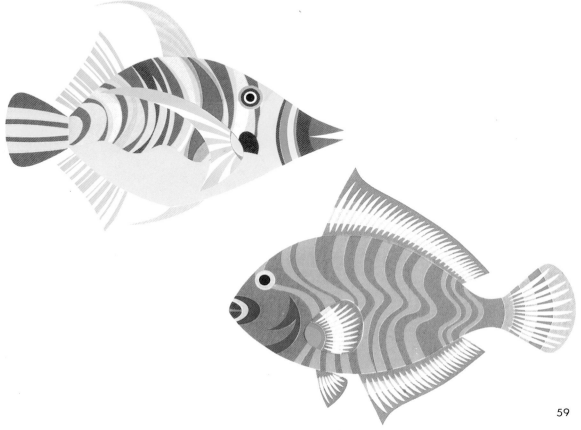

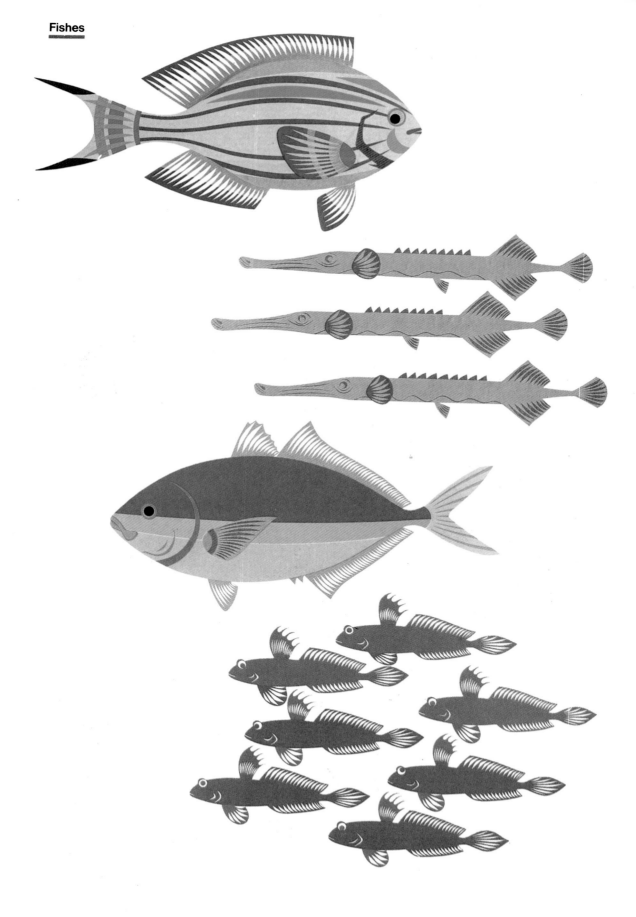

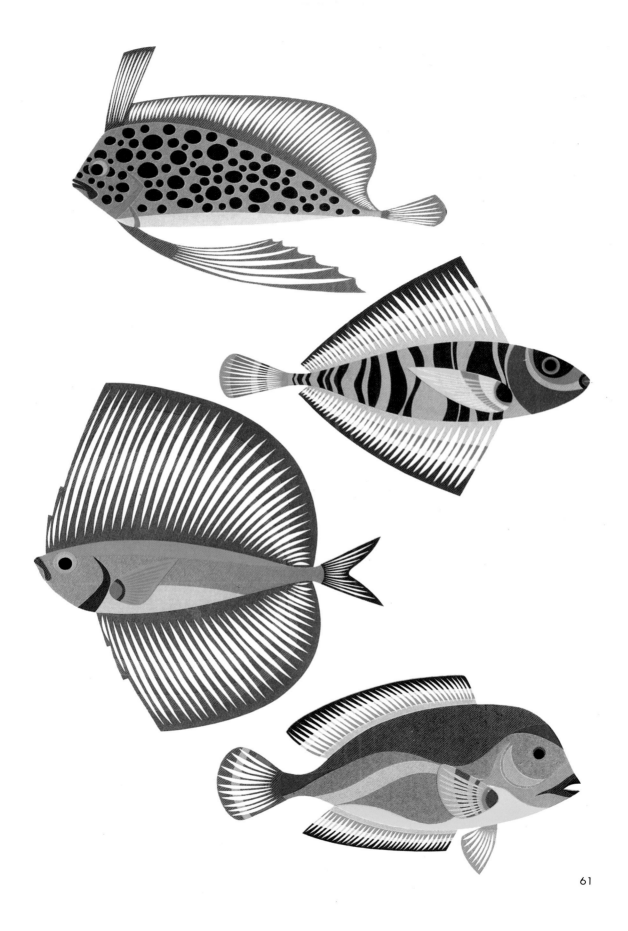

61

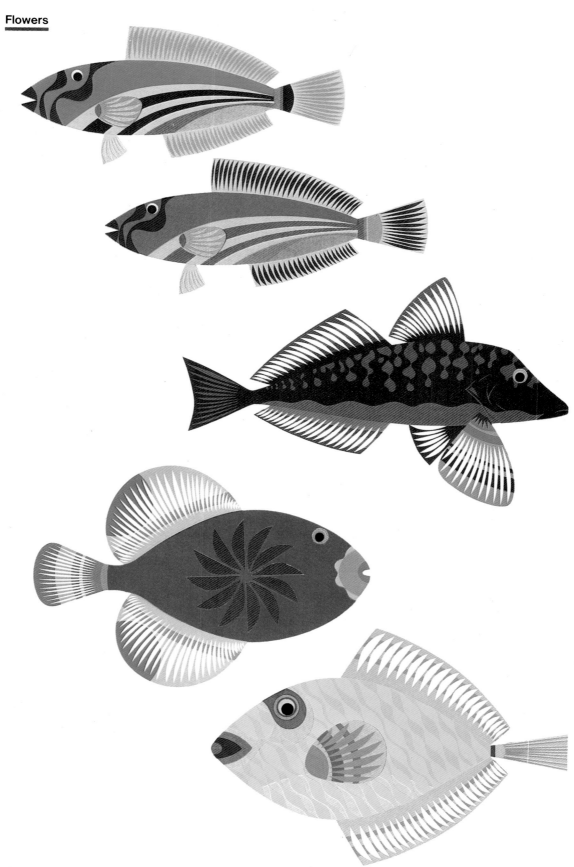

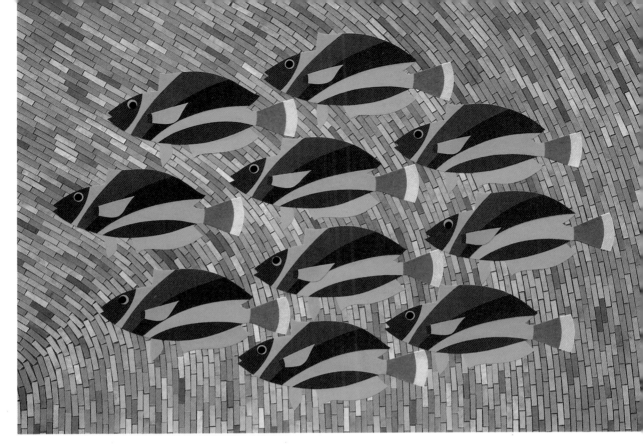

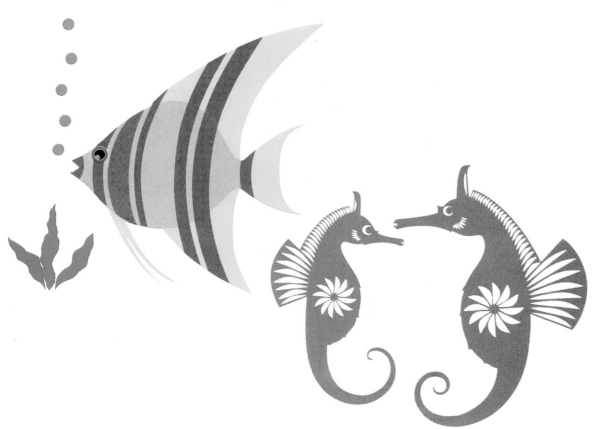

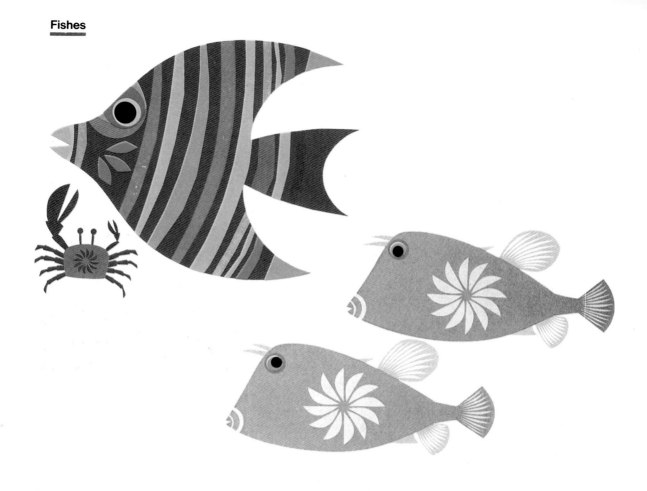

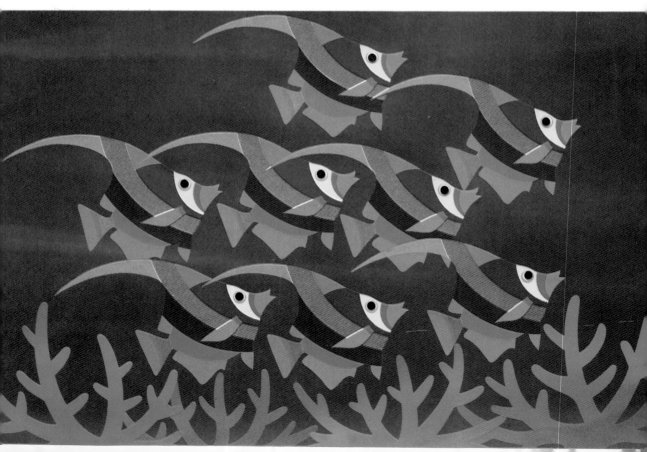

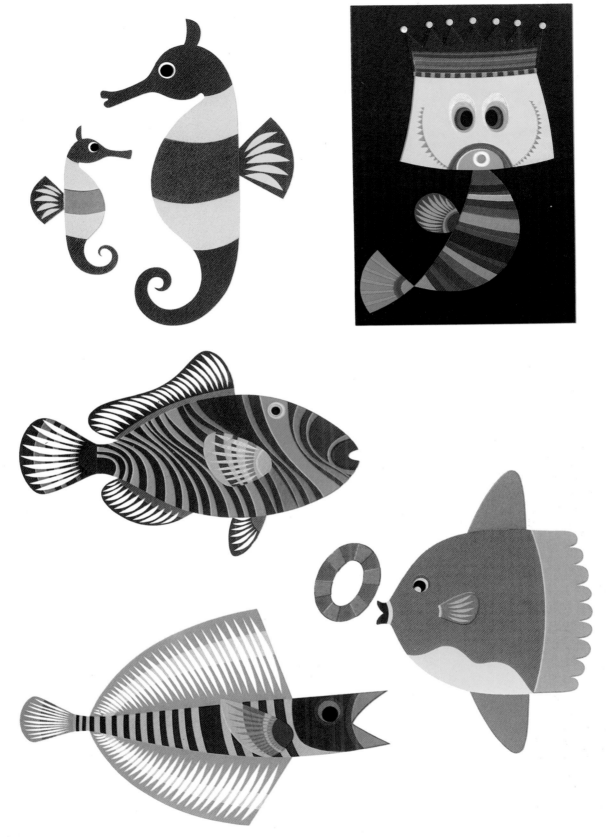

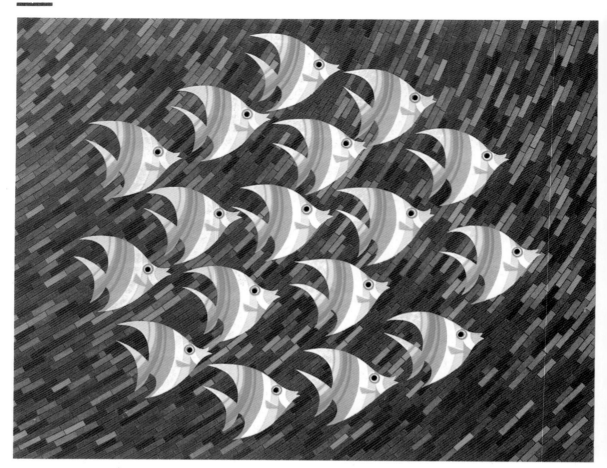

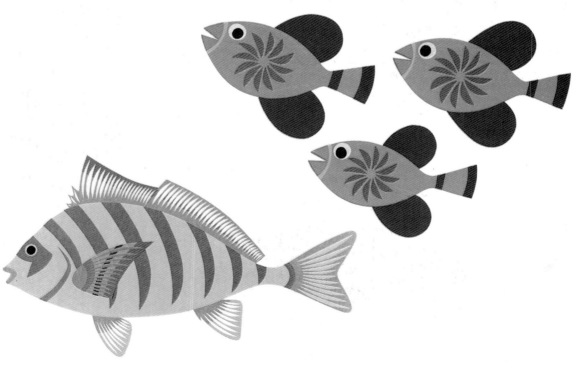

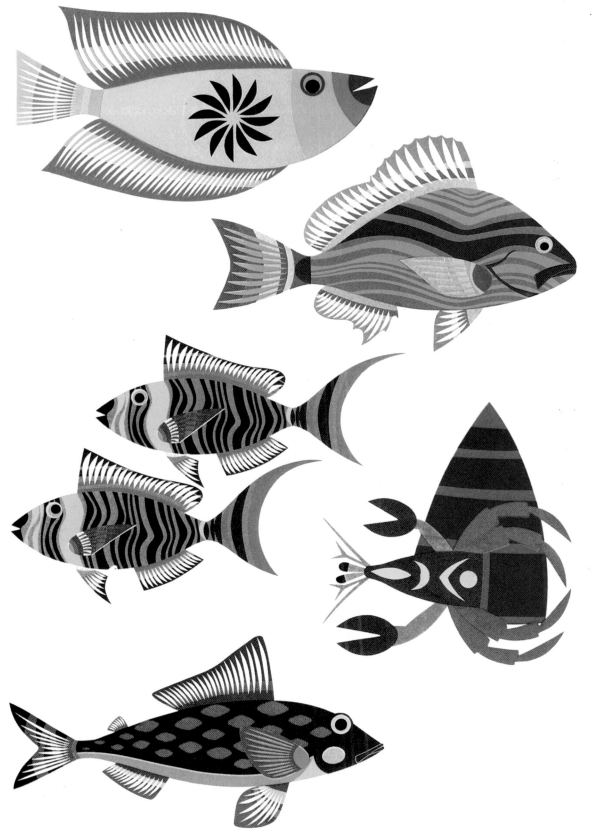

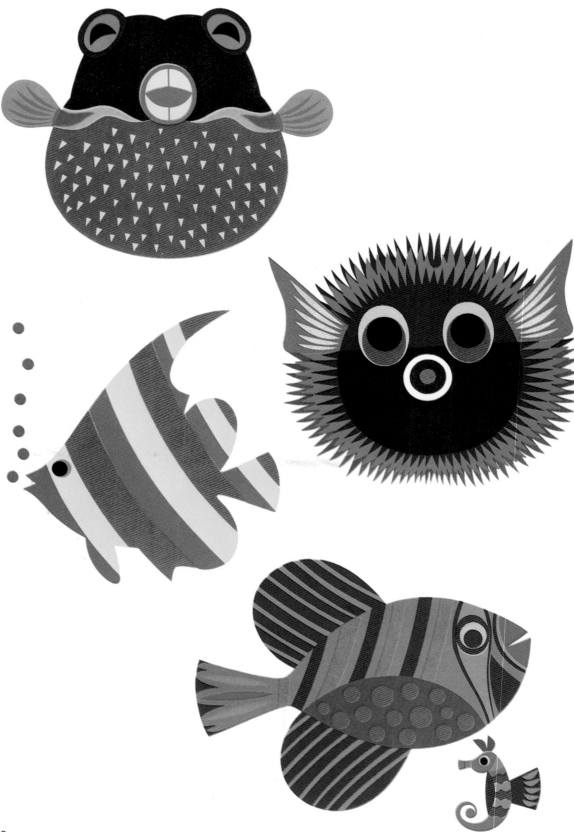

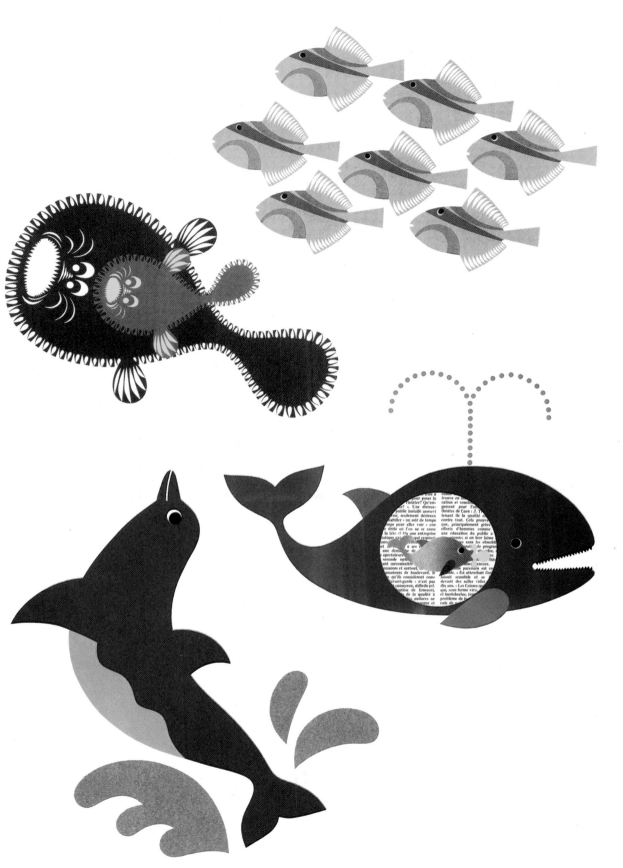

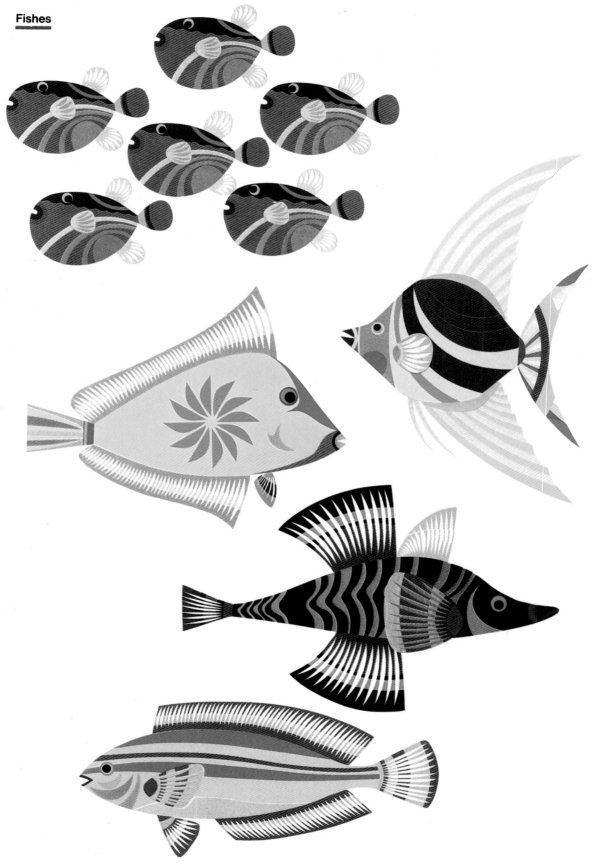

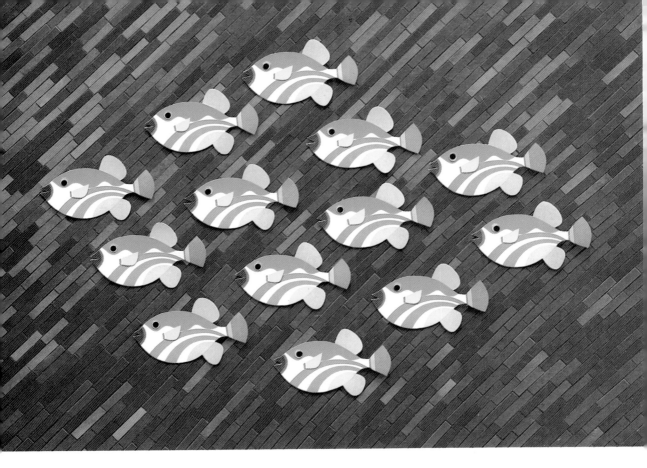

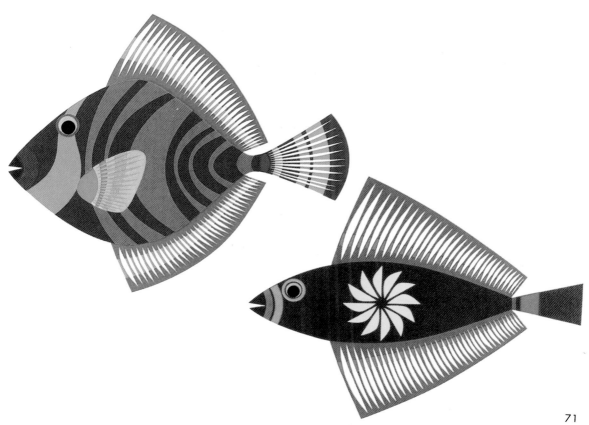

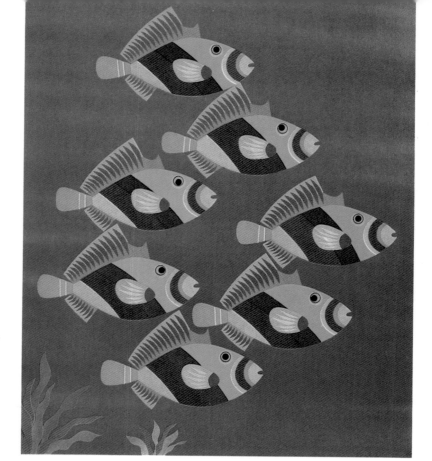

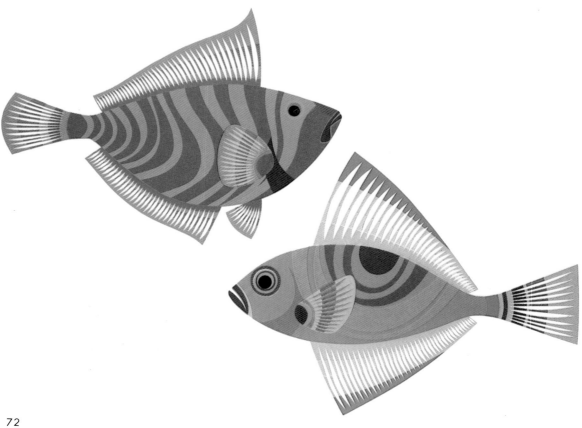

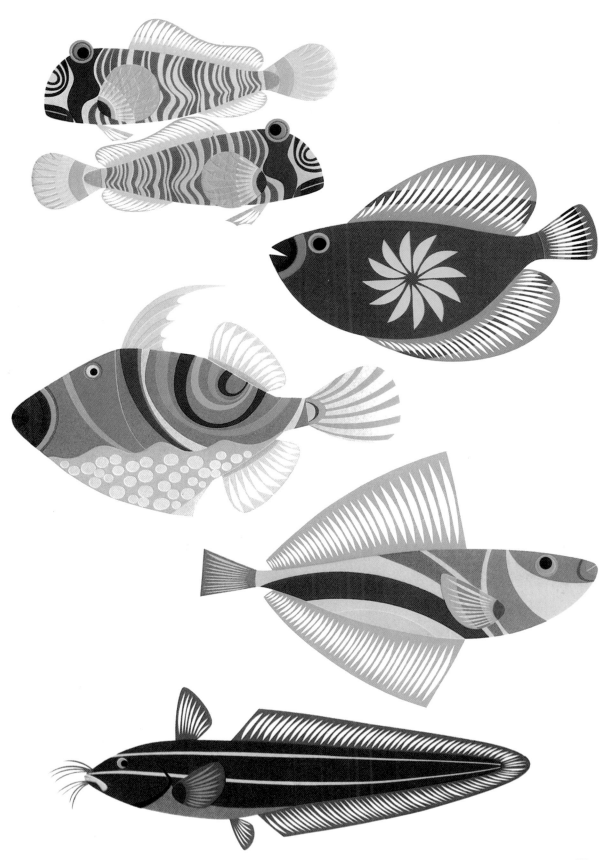

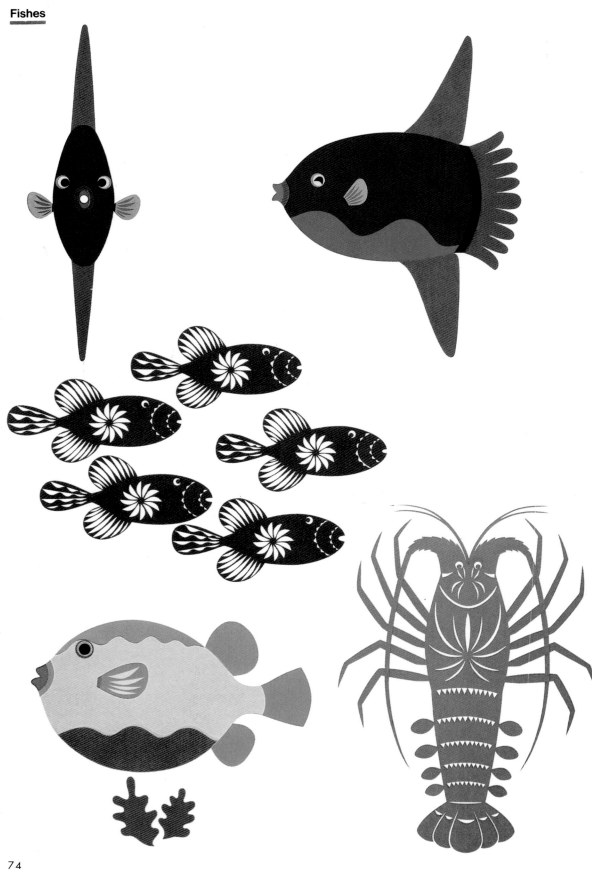

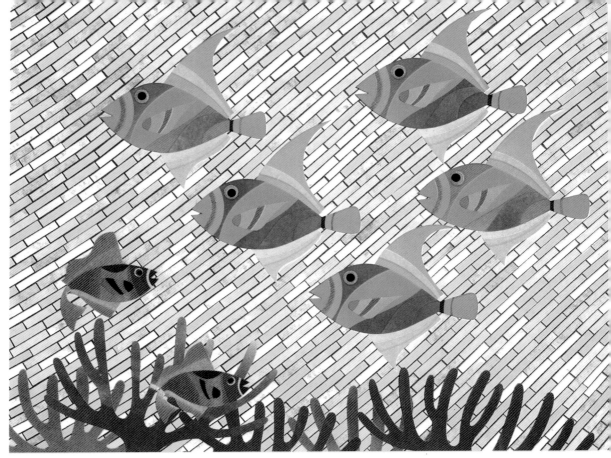

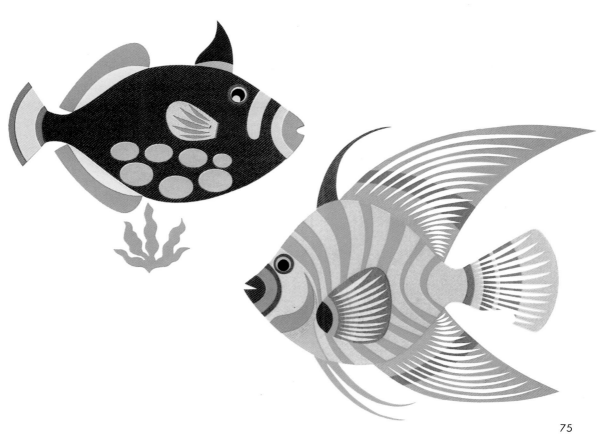

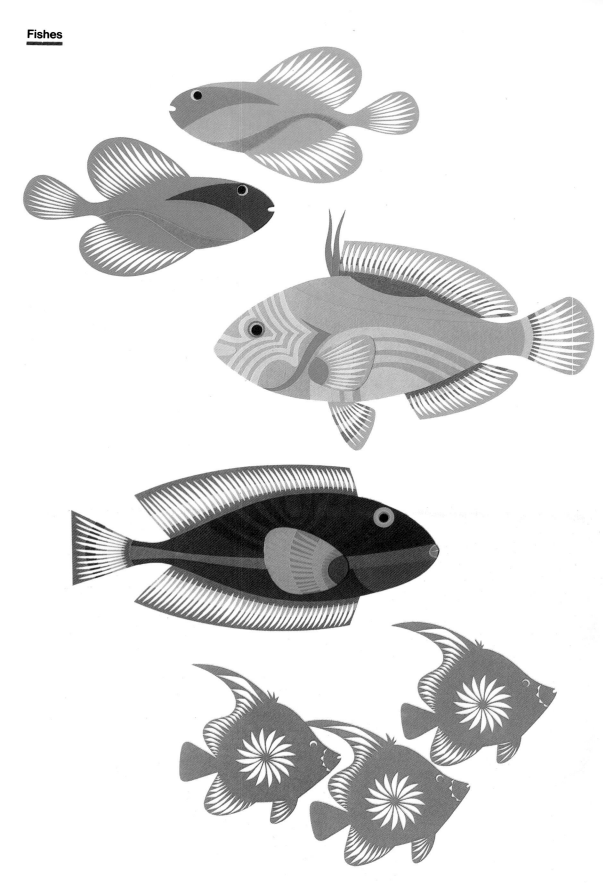

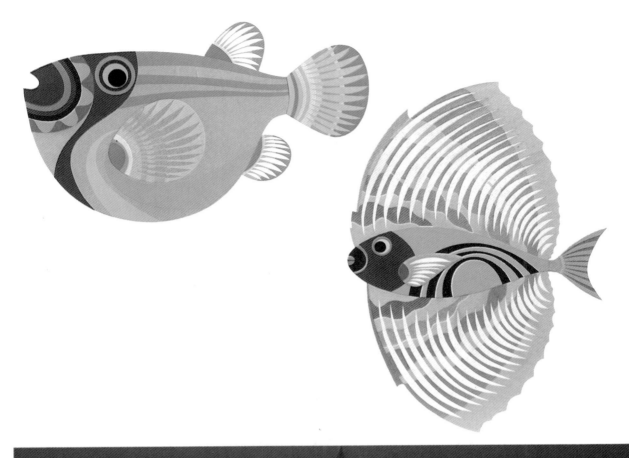

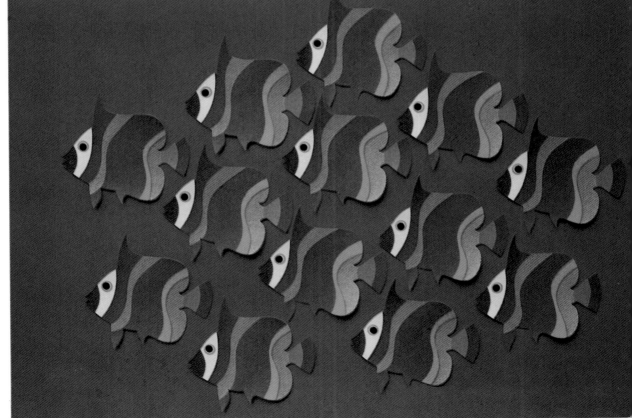

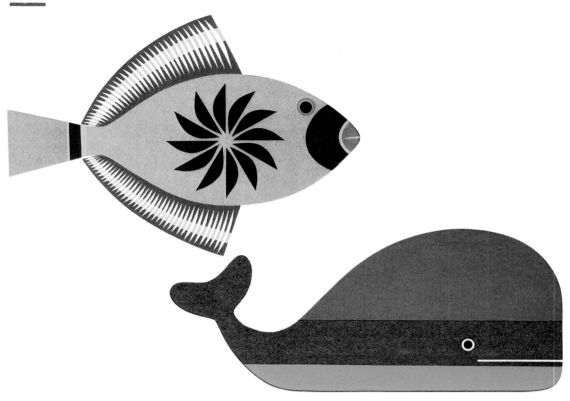

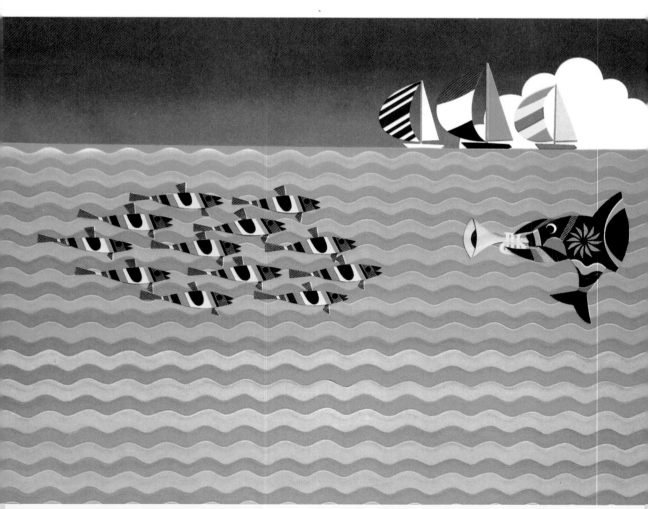

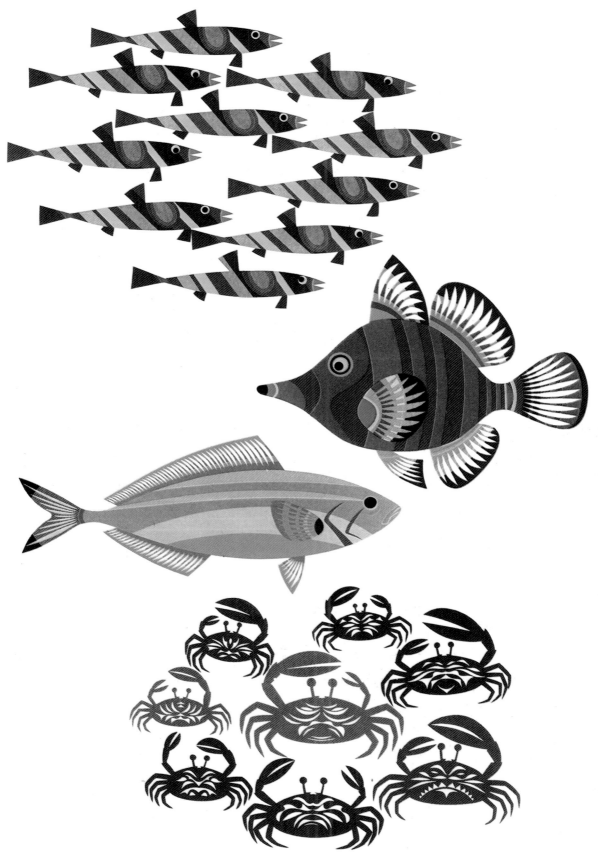

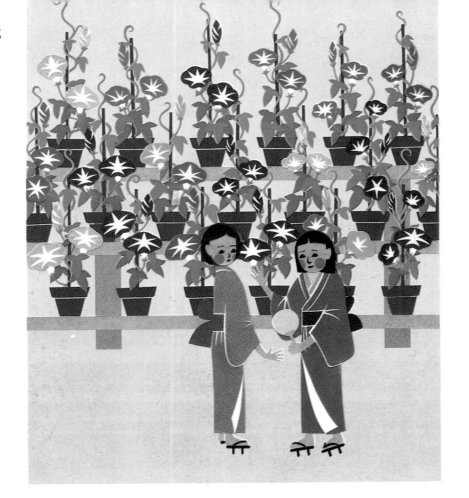

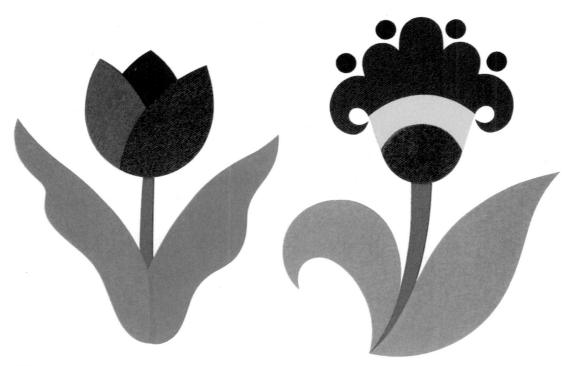

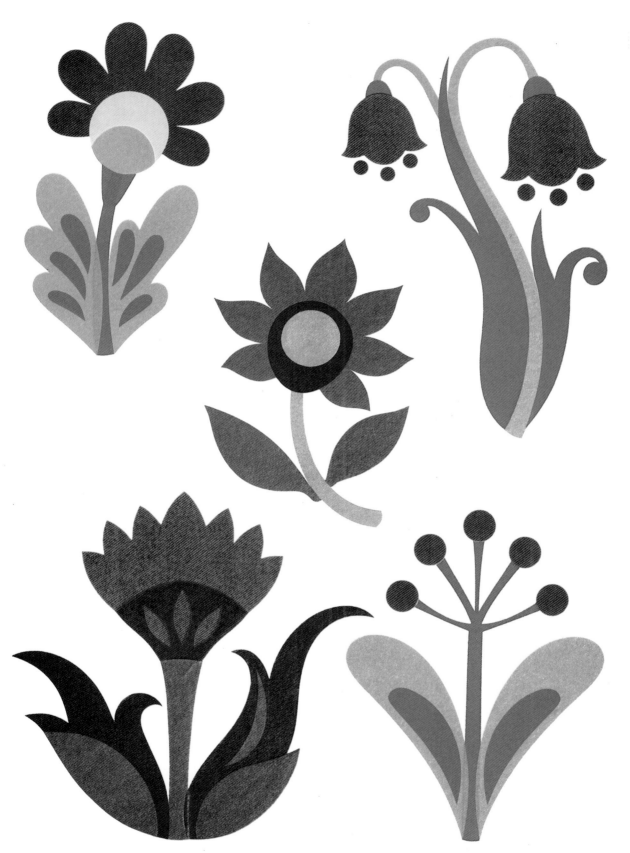

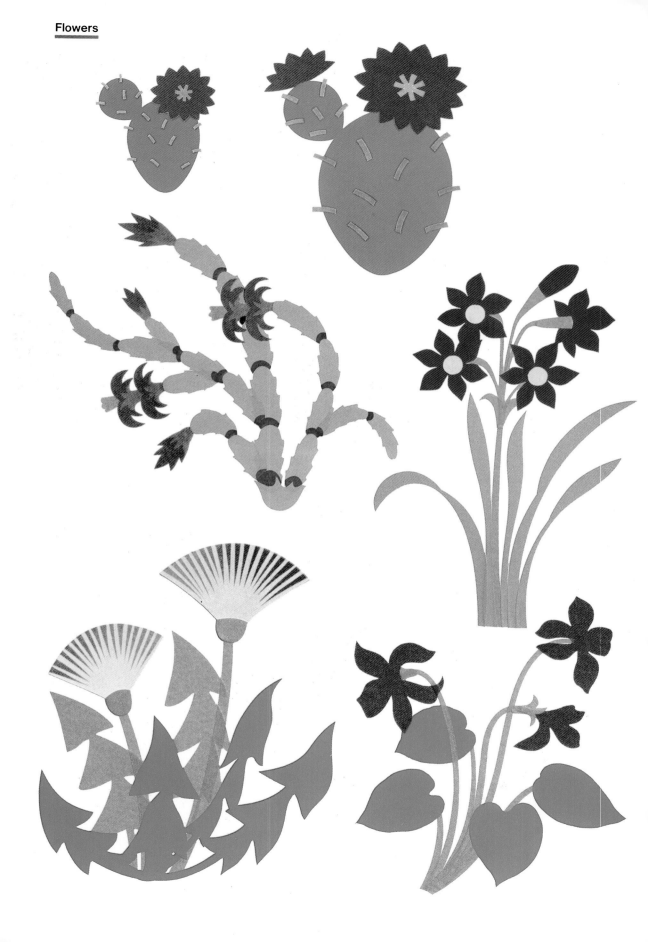

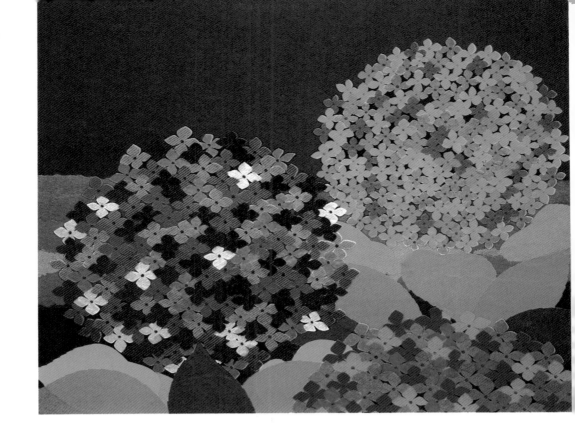

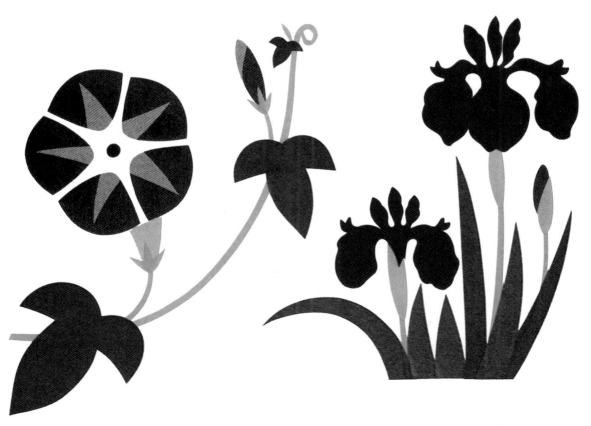

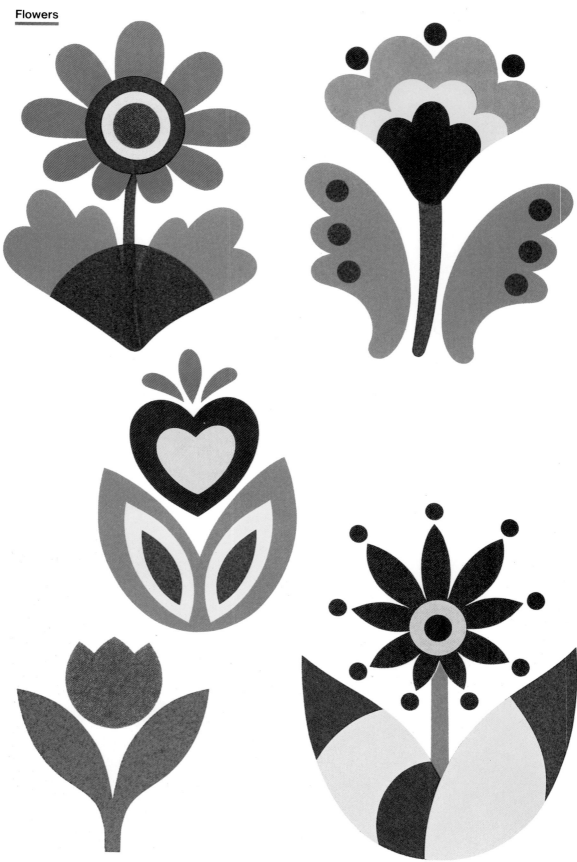

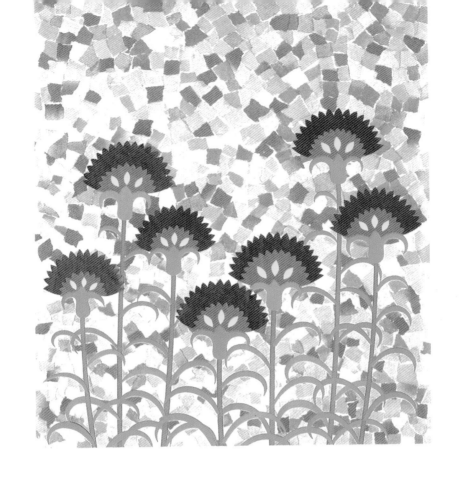

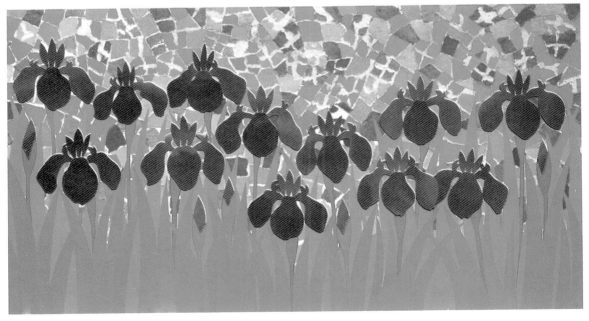

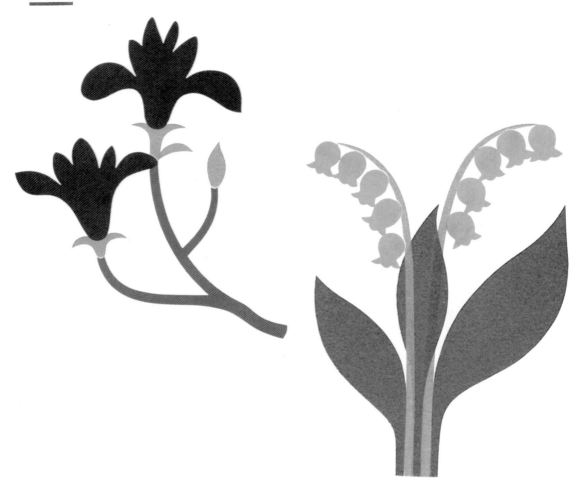

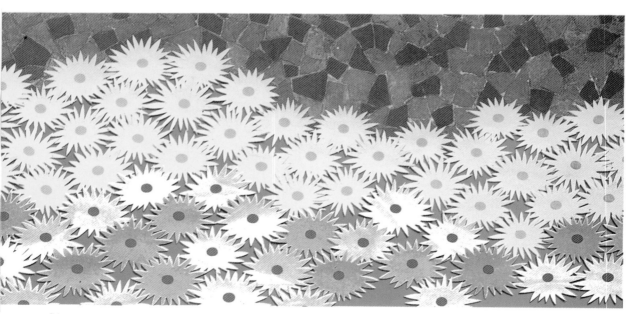

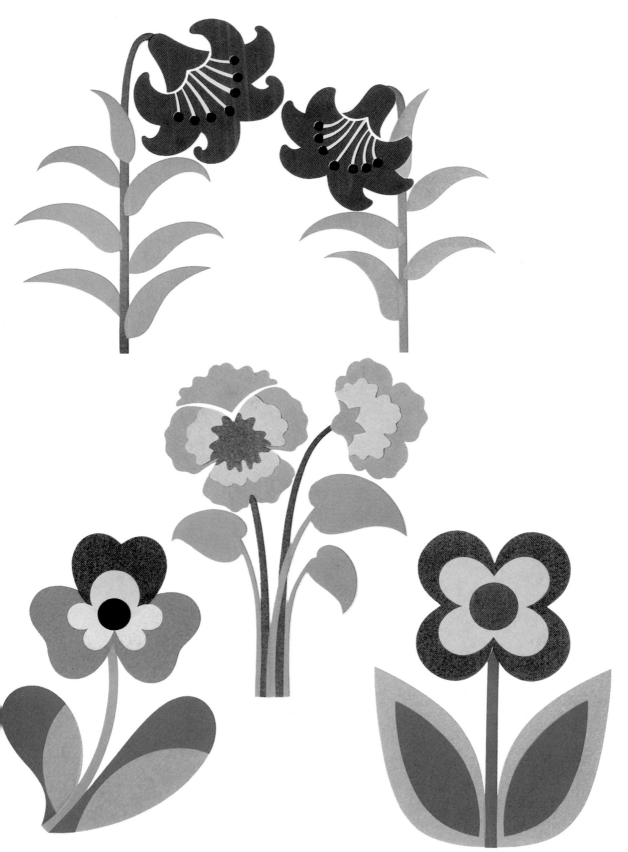

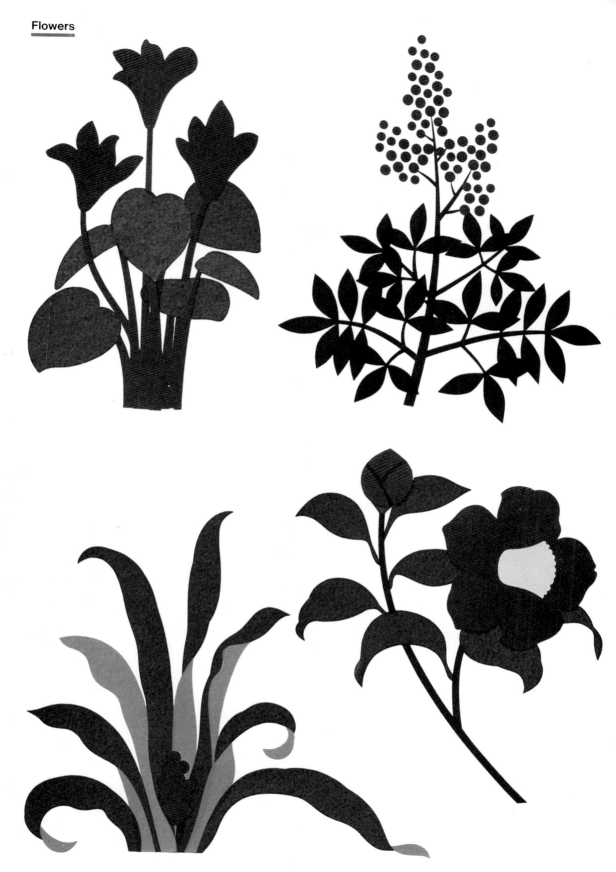

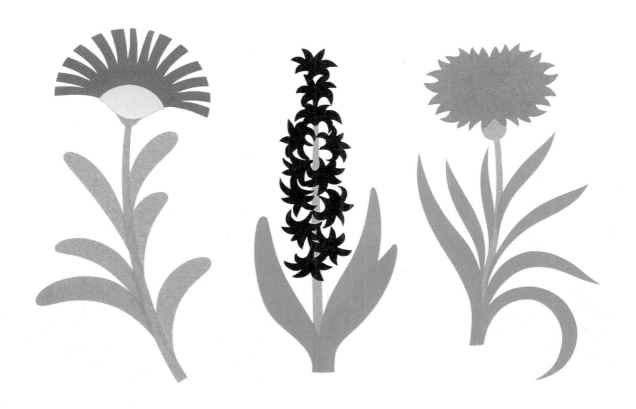

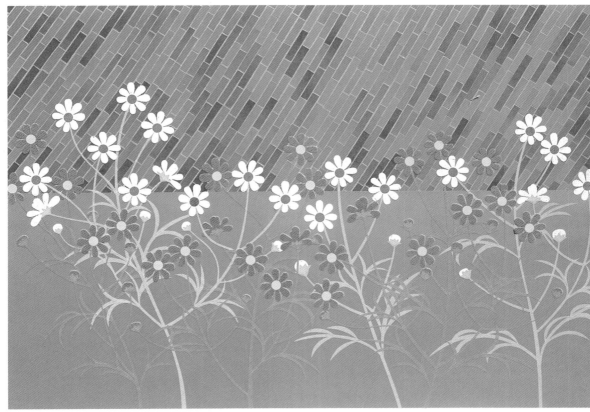

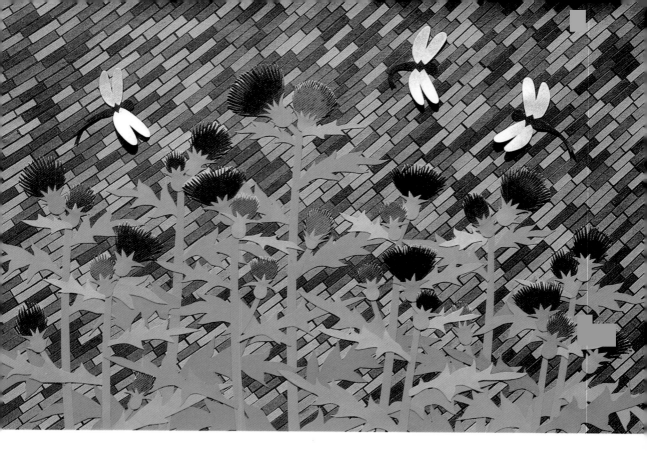

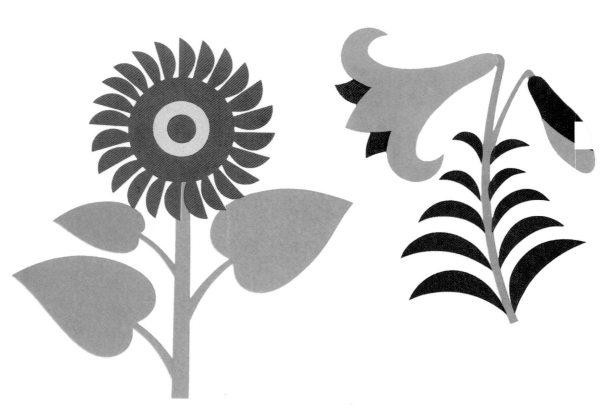

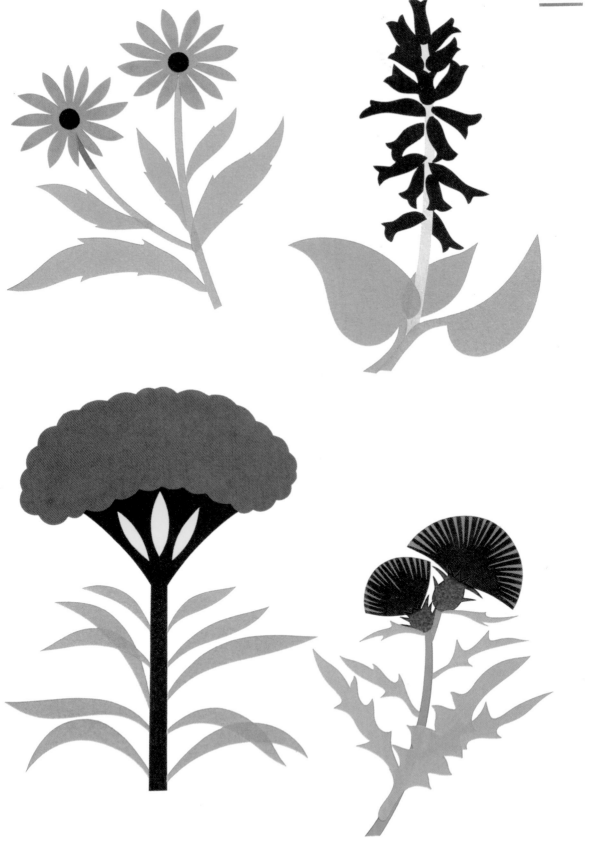

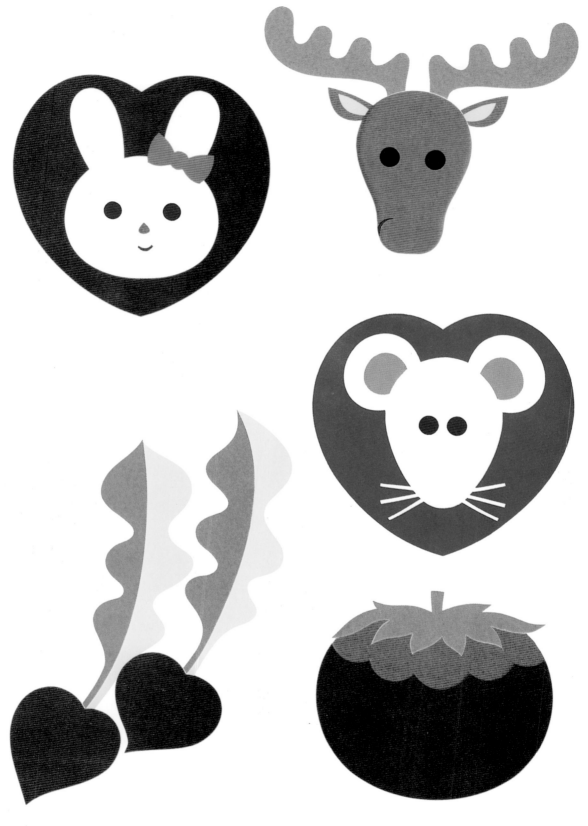

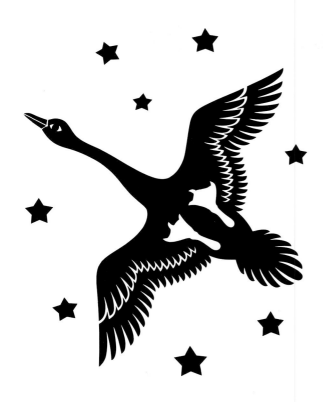

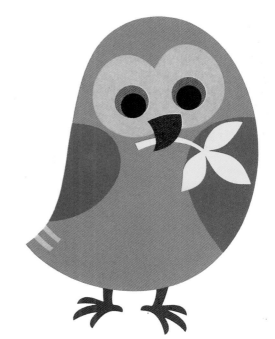

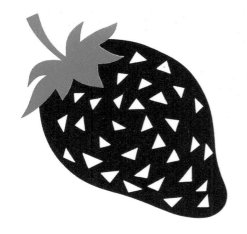

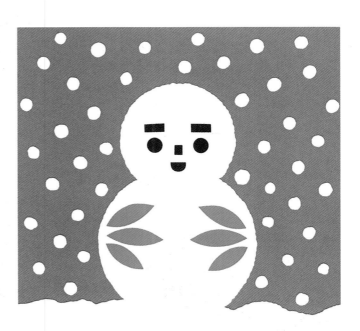

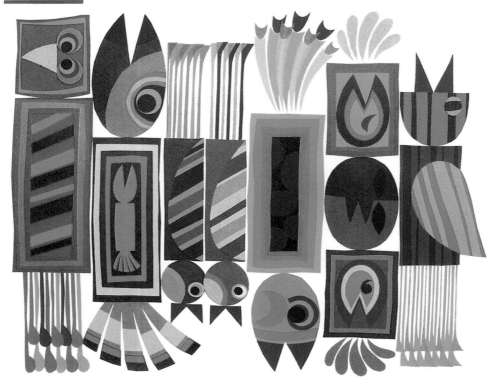

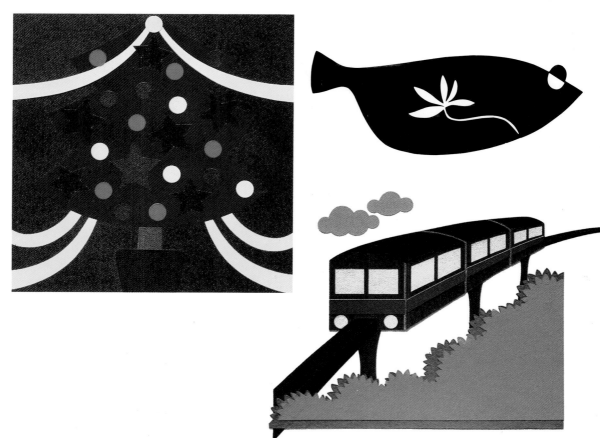

94

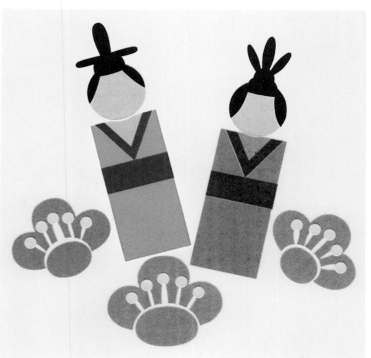

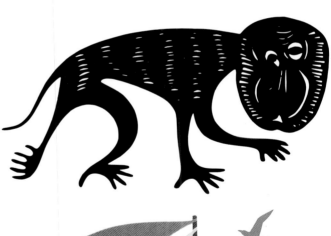

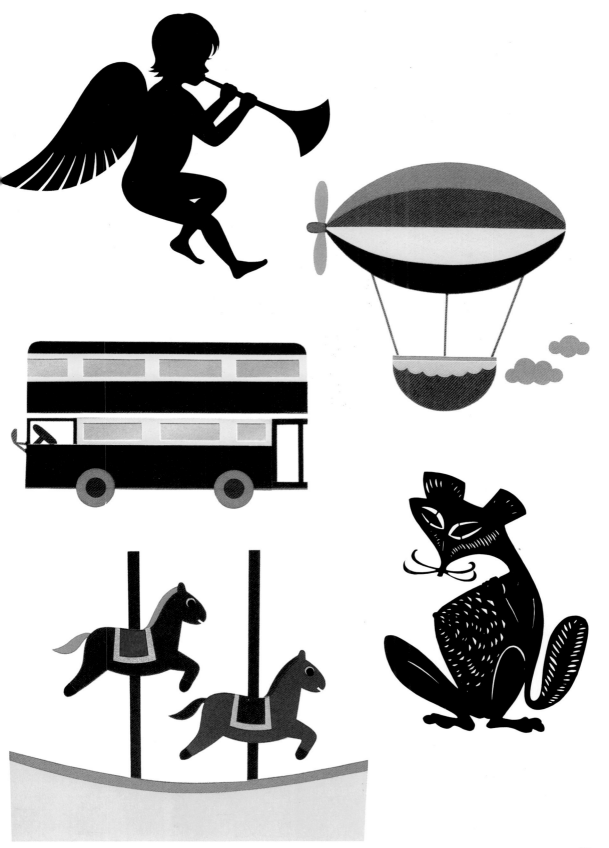

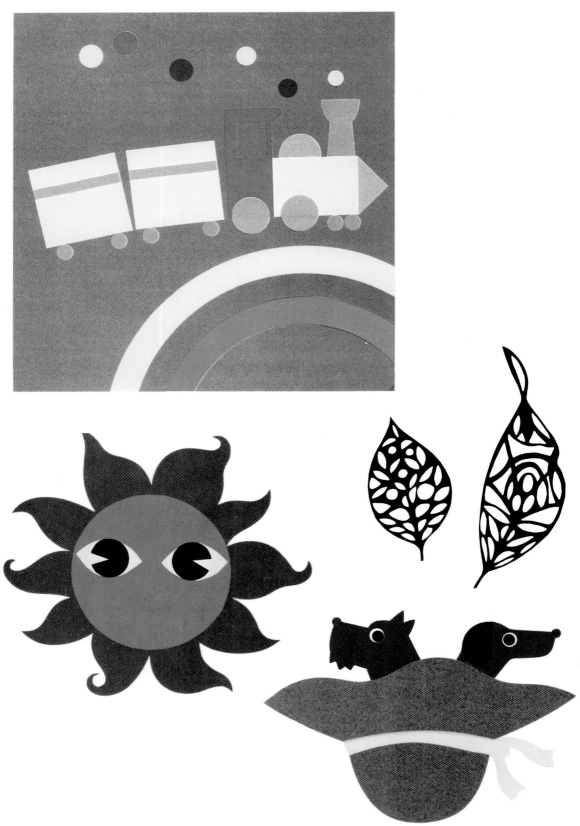

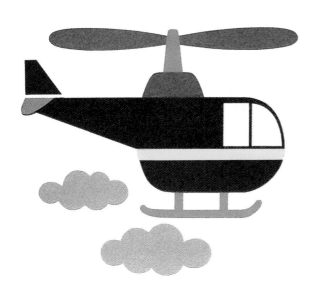

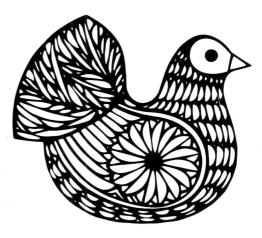

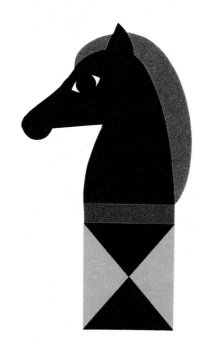

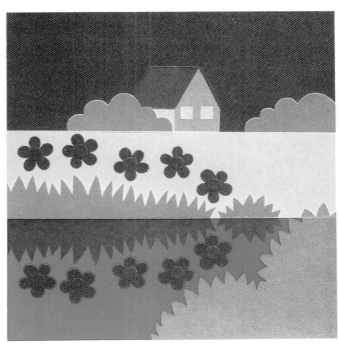

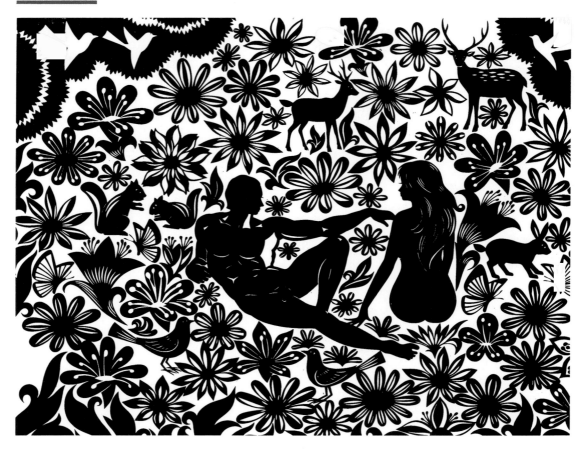

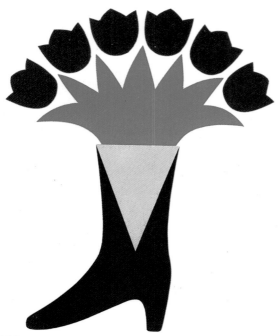

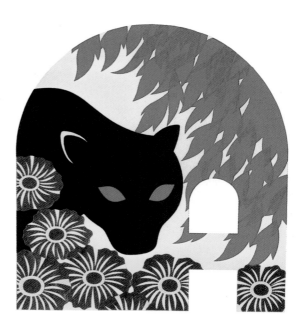

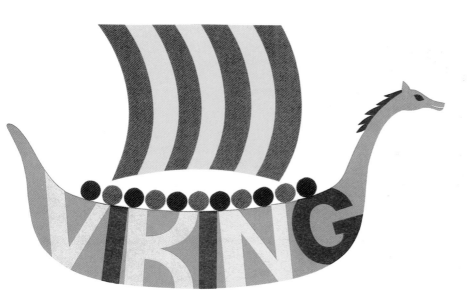

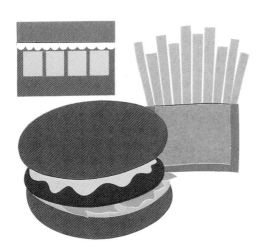

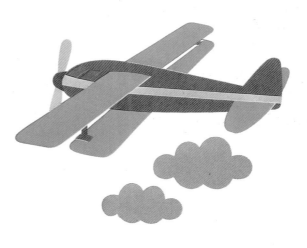

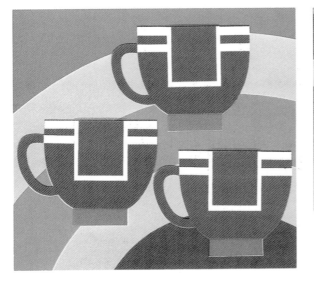

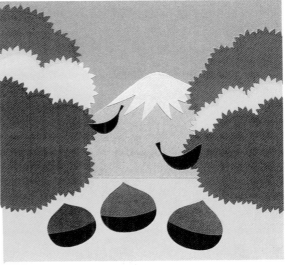

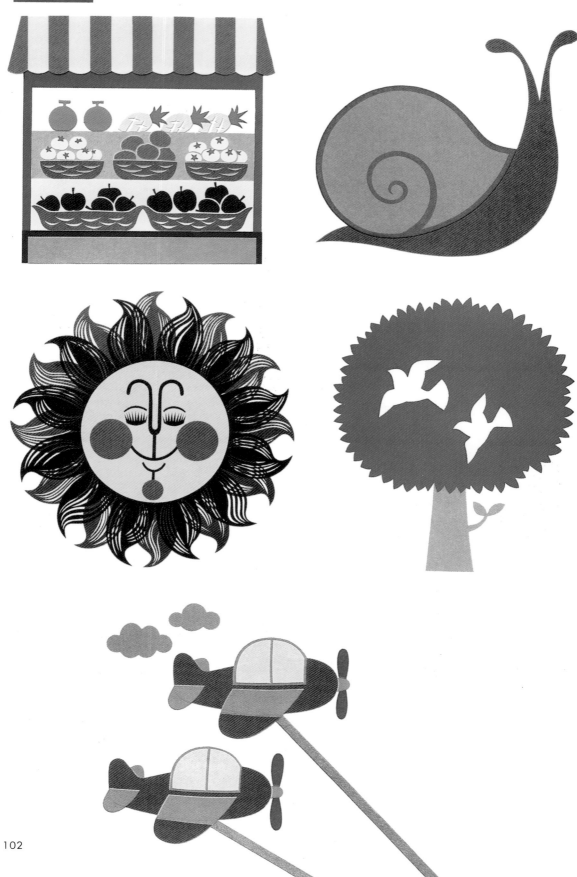

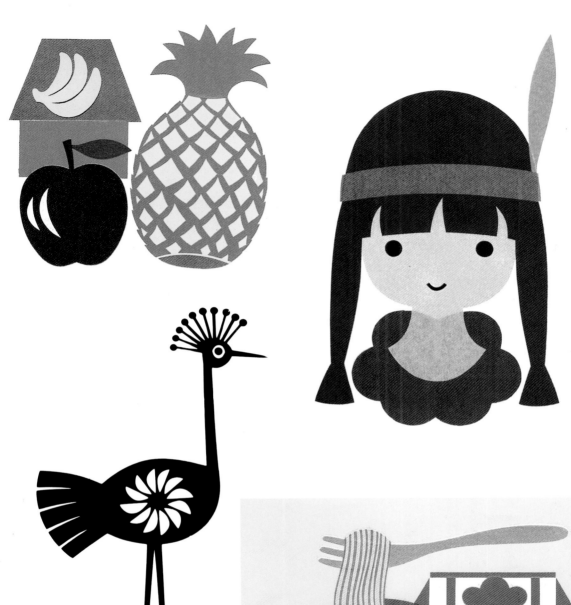
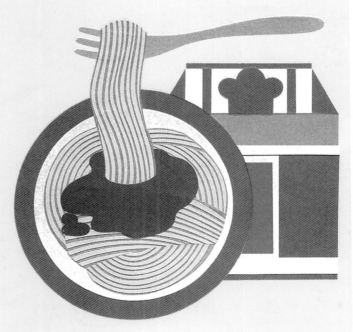

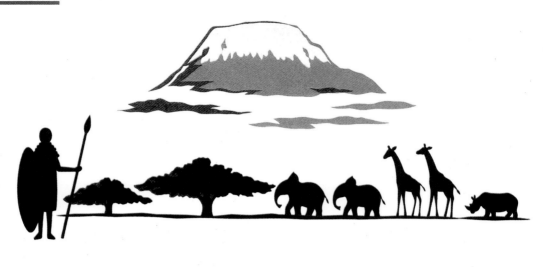

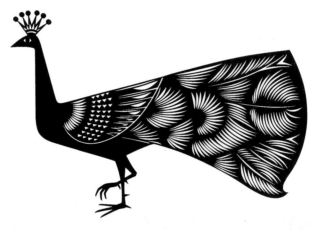

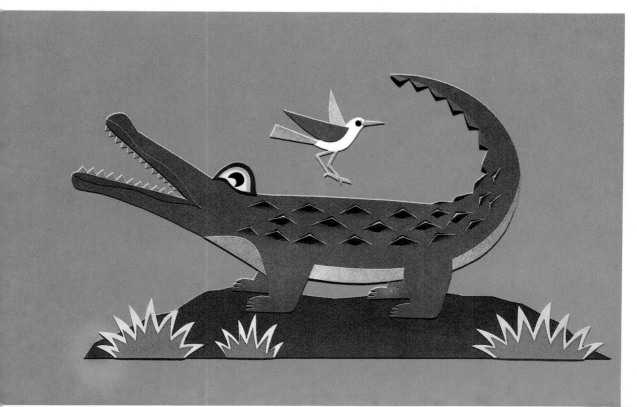

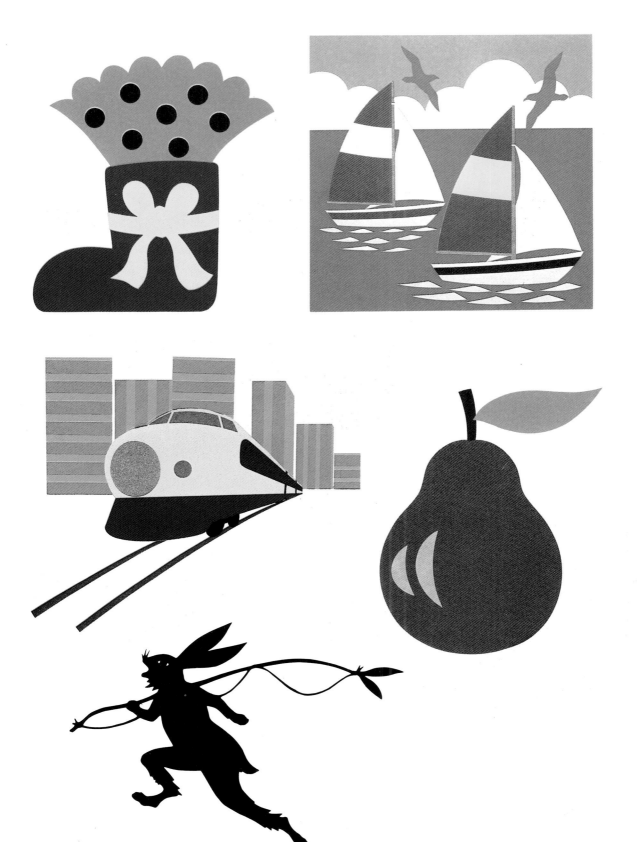

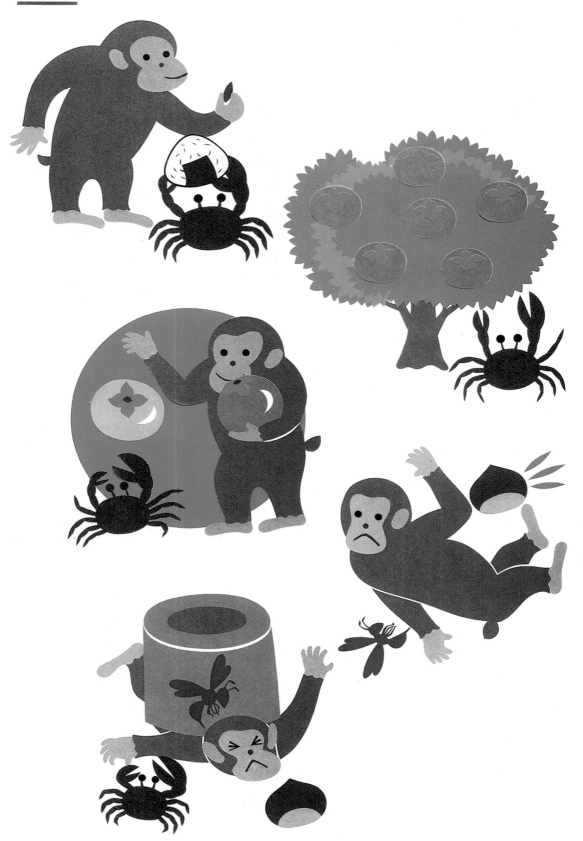

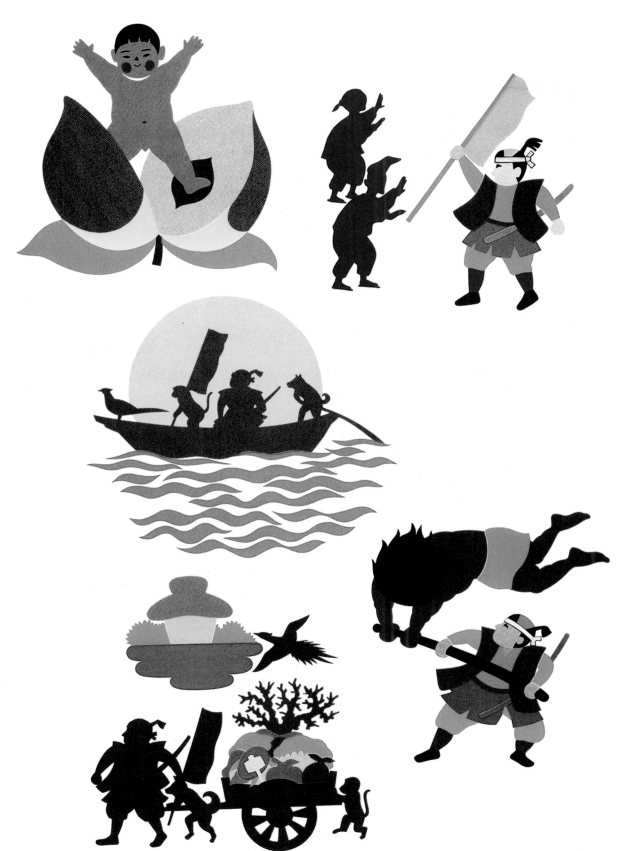

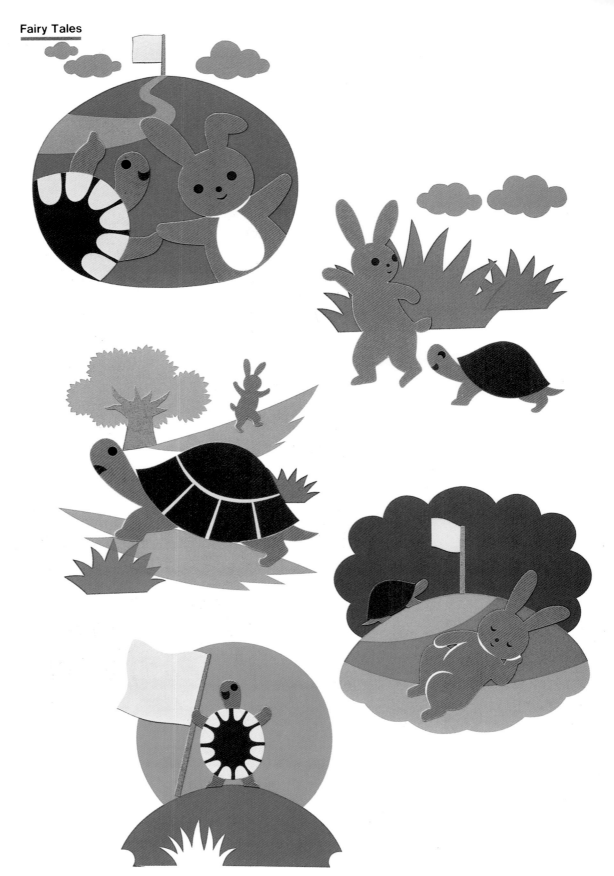

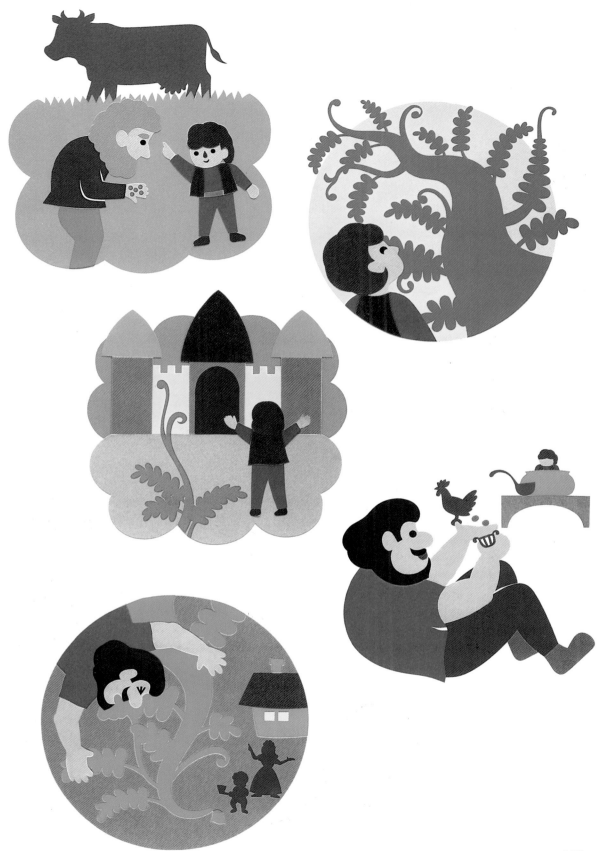

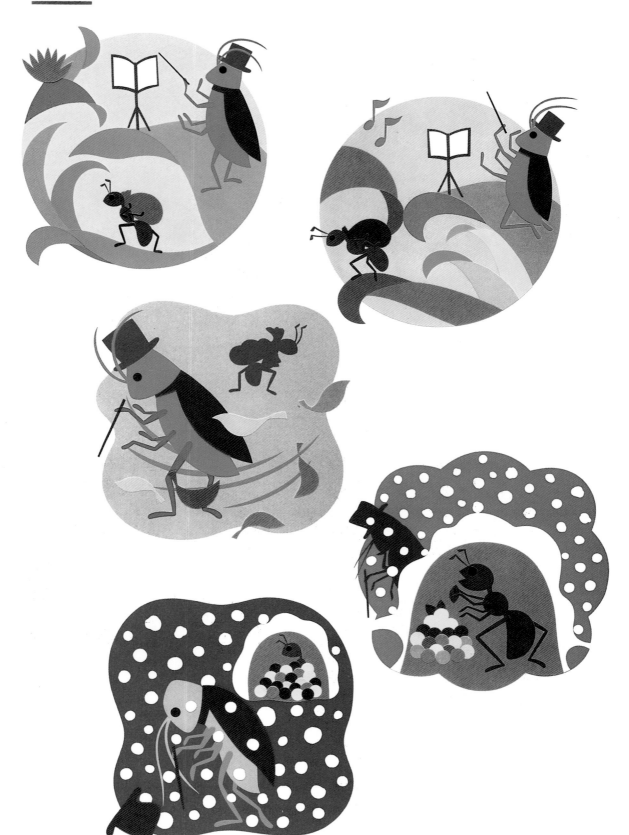

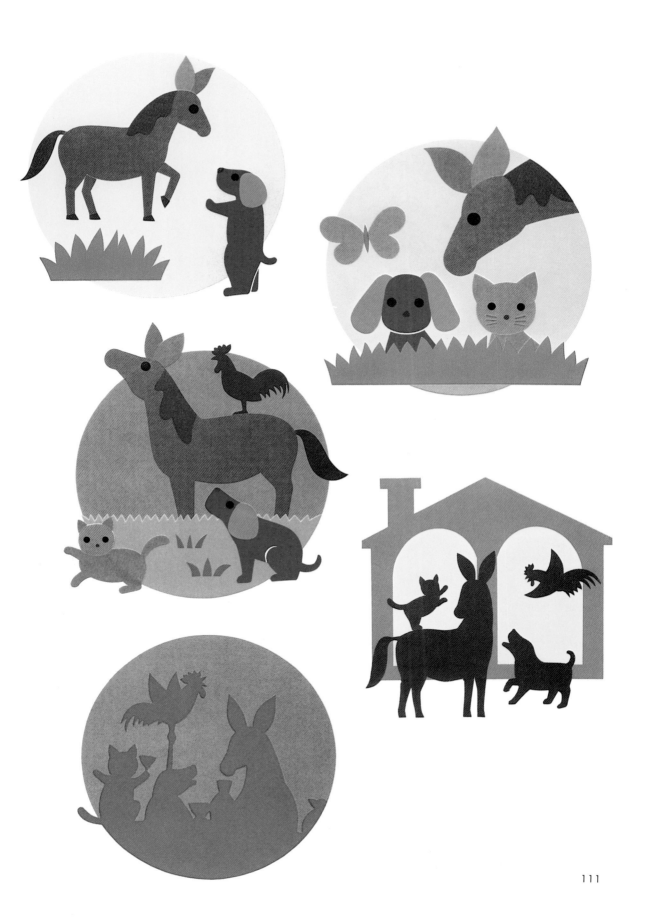

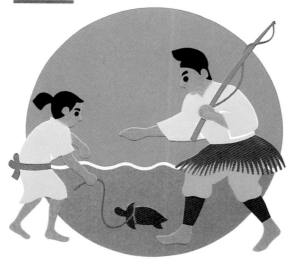
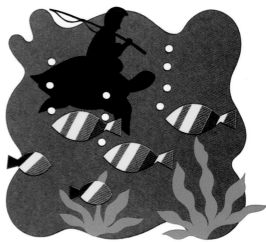
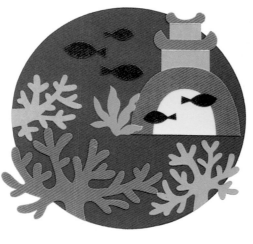
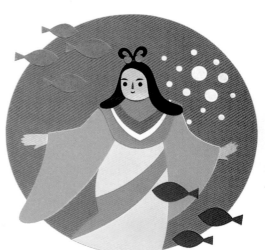
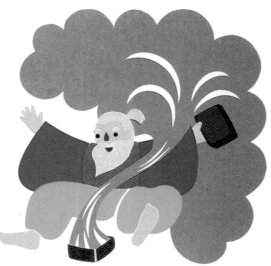

113

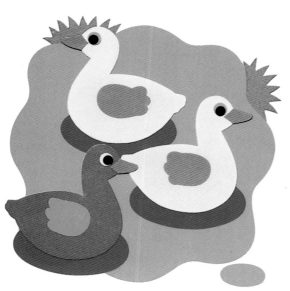

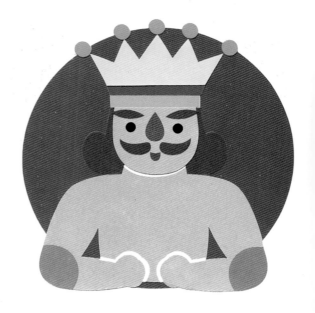

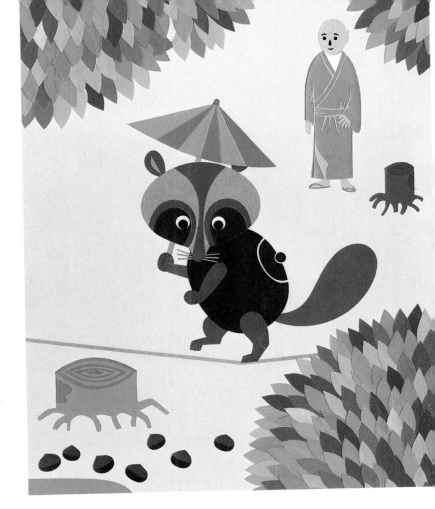

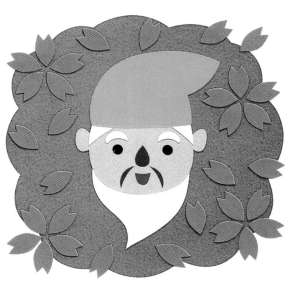

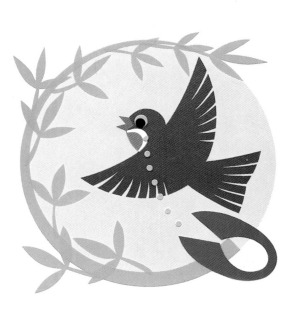

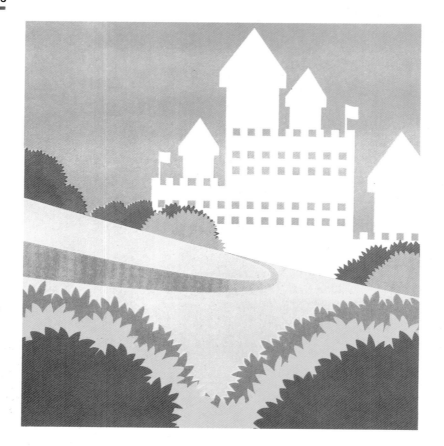

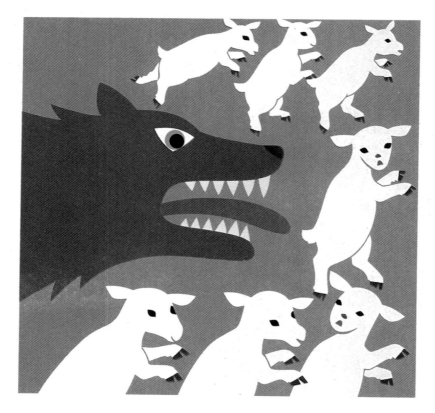

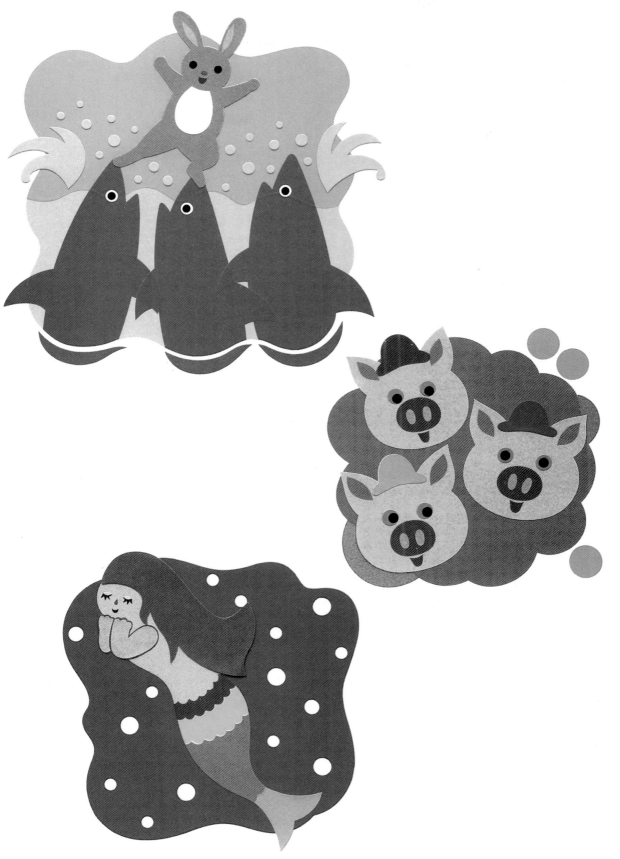

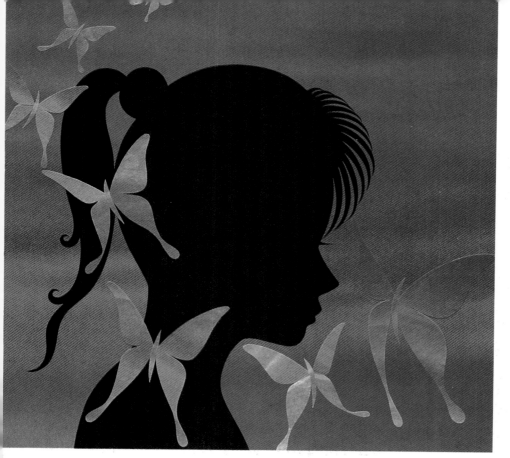

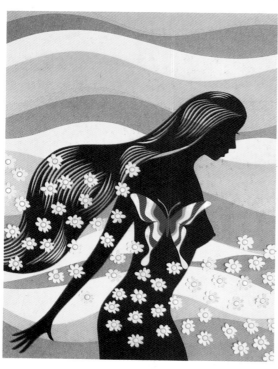

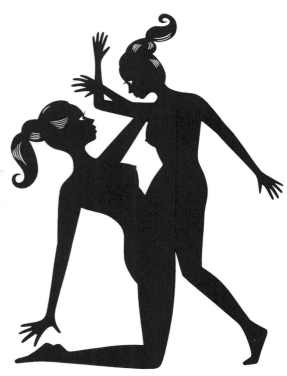

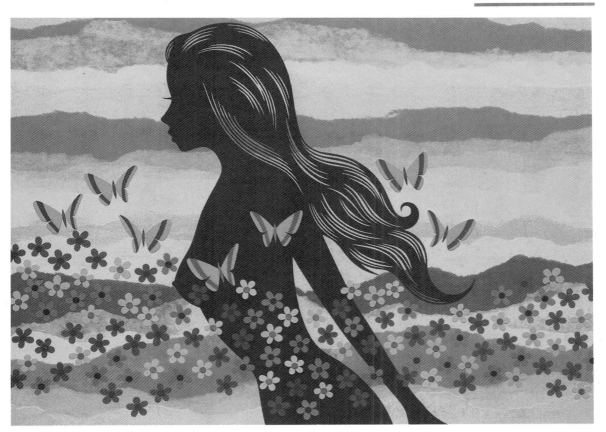

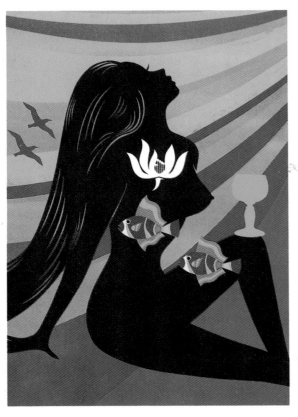

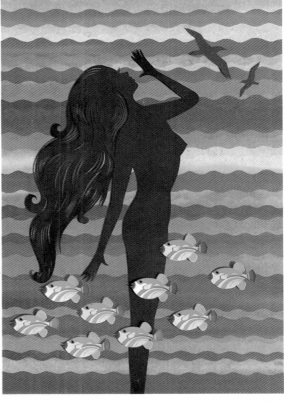

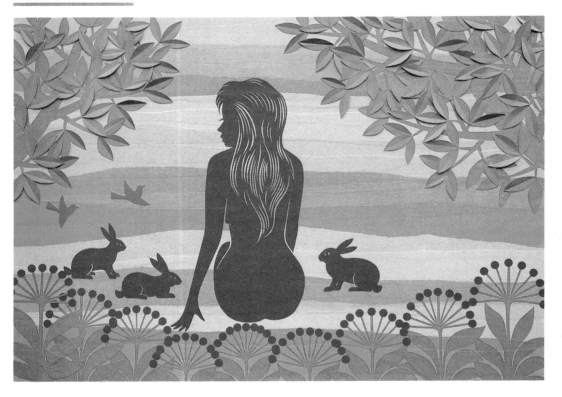

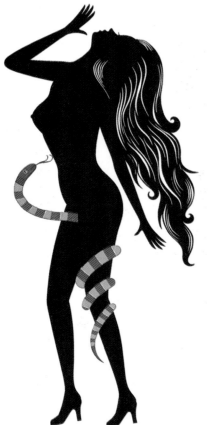

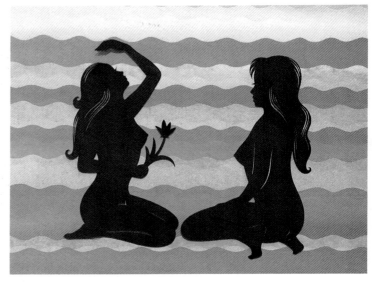

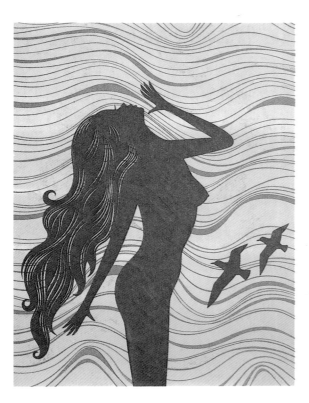

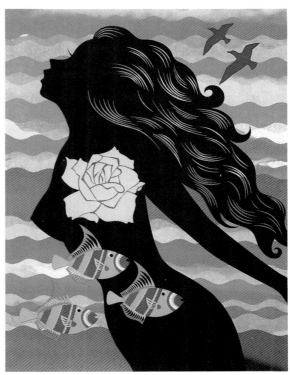

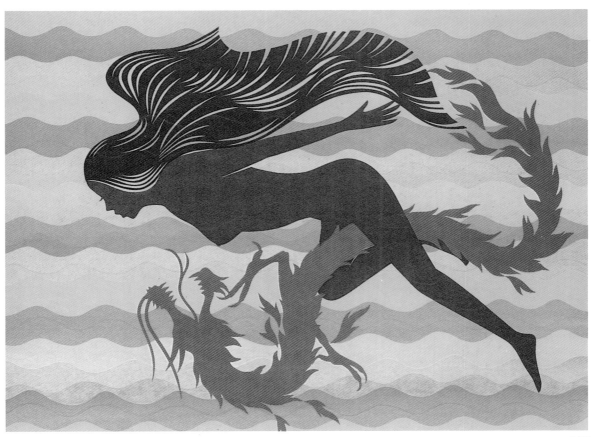

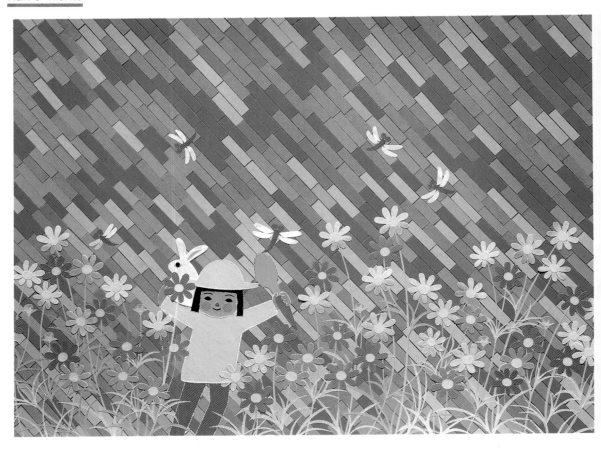

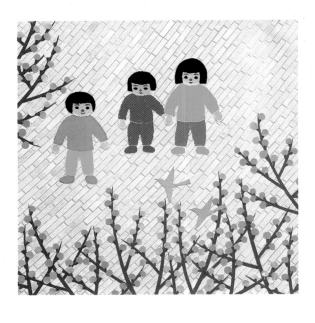

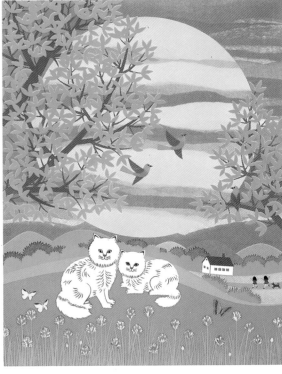

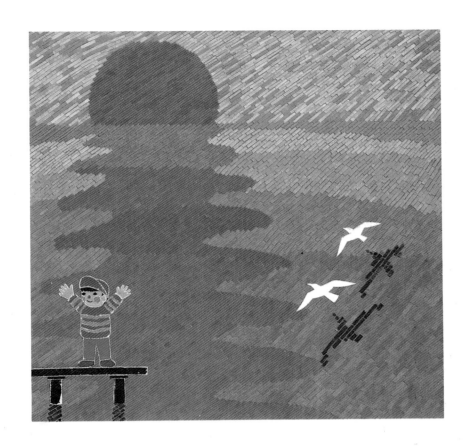

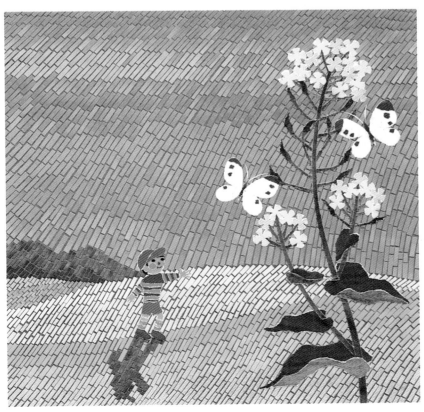

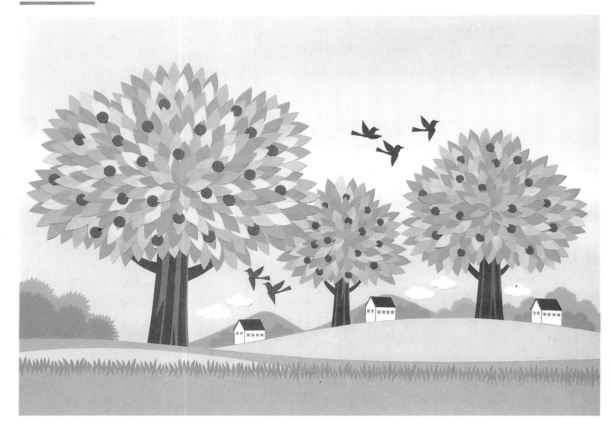

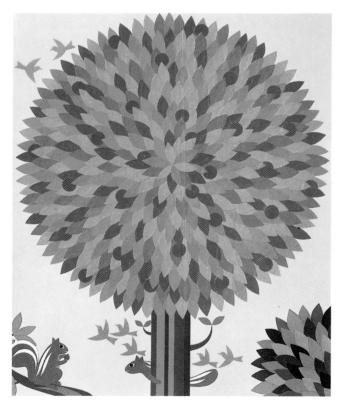

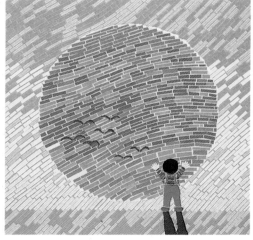

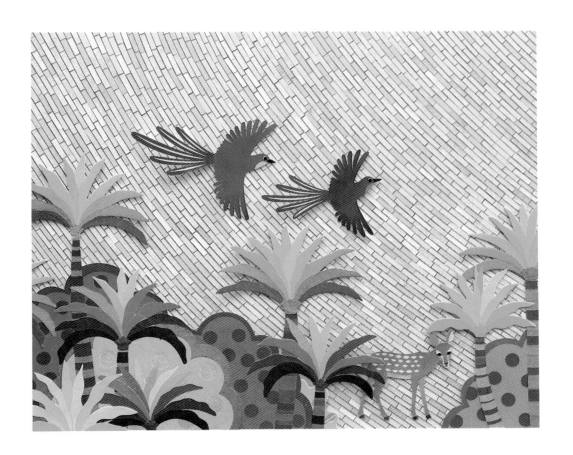

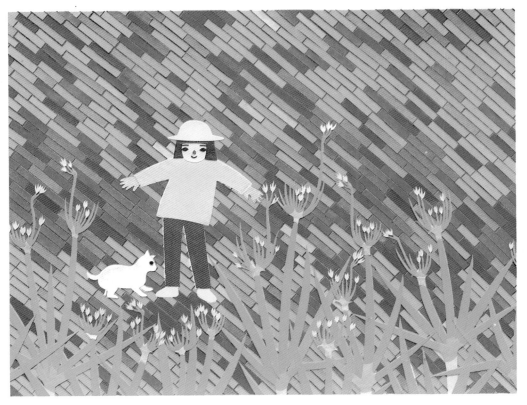

3 童・話・圖・案・篇

出 版 者：新形象出版事業有限公司

負 責 人：陳偉賢

地　　址：台北縣中和市中和路322號8F之1

電　　話：29207133・29278446

Ｆ Ａ Ｘ：29290713

編 著 者：花征村臣

總 策 劃：陳偉賢

電腦美編：洪麒偉、黃筱晴

總 代 理：北星圖書事業股份有限公司

地　　址：台北縣永和市中正路462號5F

門　　市：北星圖書事業股份有限公司

地　　址：永和市中正路498號

電　　話：29229000

Ｆ Ａ Ｘ：29229041

網　　址：www.nsbooks.com.tw

郵　　撥：0544500-7北星圖書帳戶

印 刷 所：利林印刷股份有限公司

製 版 所：興旺彩色印刷製版有限公司

行政院新聞局出版事業登記證／局版台業字第3928號

經濟部公司執照／76建三辛字第214743號

■本書如有裝訂錯誤破損缺頁請寄回退換

西元2002年2月　第一版第一刷

作者／花村征臣

1944年　出生於東京都台東區根岸

1956年　台東區立金會木小學畢業

1960年　台東區立下谷中學畢業

1963年　都立上野忍岡高中畢業

　　　　入寬永寺阪美術研究所就讀

1966年　自行創業

1968年　於歐洲九國進行設計研修

個展

銀座松尾（1963）

西銀座百貨公司（1968）

三菱sky ring（1970）

小田急百貨公司（1972）

sony 大樓（1977）

銀座三愛（1979、1980）

小田急（1982）

東京大丸（1984）

西武百貨涉谷店（1984）

橫濱中央大樓（1984）等

著作

「紙雕貼畫」－－花村征臣的世界（oyoha出版）

國家圖書館出版品預行編目資料

教室環境設計.3，童話圖案篇／花征村臣編著
。--第一版 。--臺北縣中和市：新形象，
2002〔民91〕
　　面；　公分。--（DIY物語；4）
　　ISBN 957-2035-25-8（平裝）

　　1.美術工藝 2.壁報- 設計

964　　　　　　　　　　　　　91002176